U0033449

超成功

鋼琴教室

職場大全

\學校沒教/
\七件事/

藤拓弘

李宜萍－譯

目錄

107

131

第7章：達成目標術

前言

日本的音樂大學，音樂、教育、專業技能等課程與講座非常充實；但是卻幾乎沒有提供教導有關出社會後重要的「工作技能」、「工作的思考方式」等的環境。大學音樂系畢業生大多是以鋼琴老師的身分出社會，但是真正踏入職場後，「不知道怎麼工作」、「做不出成果」、「沒辦法和學生、家長有良好的互動」等，老是因此碰壁。

我剛當上老師時，也是什麼都不懂，每天跌跌撞撞；為了構築教師生涯而努力，卻沒有成果，盡是在白費功夫。對自己都沒有信心了，又要如何和他人有良好互動？

當我在思考為什麼會這樣時，才發現到原來我欠缺「工作的意識」；再說得明確一點就是，根本就還沒有理解「工作的思考方式」。時間管理、與工作直接相關的學習方式、與學生相處的方式、充實工作與私生活的想法、建立人脈的方法，

以及身為老師應該要重視的心智等等。這些全部都是以鋼琴老師的身分生存在社會上很重要的事情，無論缺了哪一項，都沒有辦法充足地做好這份工作。對於當時每一樣都不足的我而言，不用說也知道一定會在工作上受挫的呀！

重要的是，這些事情「如果你不積極伸手去爭取，是不可能獲得的」。如同前面所述，如今的現實情況是，以音樂為專業的人們，沒有機會學習工作技能；既然如此，只能自己去製造學習機會了。因此，為了磨練工作的意識，我遍覽群書、頻繁地參加商務研習會、拜訪優秀的鋼琴教育家，拼了命地學習。

持續學習之後，我的工作出現了變化，小小的努力，有了大大的成效。我的時間變得充裕、心情變得從容，工作和私生活也都很順利，人際關係也變好，課程也都如我所願地順利。

至今為止我大量投資學來了知識和經驗，並從多次失敗中記取到工作技能與展現成果的方式，以及以鋼琴教師顧問的身分、與超過千位老師一起尋找工作的理想狀態，當我試著再次思索上述的多項經歷後，從中發現到了許多「工作的線索」。

當工作如你所願地變得熟練，時間就會變得充裕，工作、授課的充實感，也會使得私生活也變得充滿活力。人脈變廣之後，世界觀也會變寬廣；身為教師的心智高度，會轉變為促使自己成長的原動力。知道學習方法、擬定目標，就能更接近理想中的教師形象。

因此，本書試著彙整充實工作的思考方式、以教師身分生存下去最重要的事情等，作為「鋼琴教師的工作術」，具體列舉出：「工作術」、「時間術」、「心智術」、「授課術」、「學習術」、「人脈術」、「達成目標術」共 7 項技術，試圖將實現理想工作的啟示，分散鑲嵌於書中的各個章節中。另外，在每個章節的最後，由每年閱讀大約 3 百本商業類書籍的我，為各位介紹值得推薦的好書。

無論是今後打算成為鋼琴教師的人，還是已經以教師身分活躍於業界的人，我想這些內容一定能派上用場。

讀完本書，如果有覺得還不錯的部分，請務必從今天開始嘗試實行看看，我想應該會對於你的工作或是授課帶來好的改變。倘若本書能夠成為充實您鋼琴教師生涯的契機之一的話，便是對我而言最開心的事了。

——藤拓弘

第 **1** 章

工作術

人們對鋼琴老師的要求，就是能讓學生的琴藝確實精進，
以及經常有多樣的好點子運用在工作上。

為此，稍微改變一下面對工作的態度，
花點心思在每天的課程上，
設法不拖延工作、想辦法創造好點子、
擁有對工作的好概念，
重視每天一點一滴的積累，
這是提升碩大成果最重要的關鍵。

1-1

養成習慣「不要說我很忙」

越是優秀的人才，越能順利完成工作；他們乍看之下好像沒有做什麼事，但事實上卻完成了許多工作。這種人會思考要怎麼做才能更有效率地完成工作，決定好各項工作的優先順序、並且確實在期限內完成，所以就與忙碌狀態無緣囉！

「越是喊著好忙的人，工作表現越差」，這個概念在商業領域裡是常識。這樣的人時間管理不佳，造成工作堆積如山、只好用忙碌來當藉口。這樣講或許有些嚴苛，但是喊著「我好忙」的人，就是在暴露自己是無法有效率完成工作的人。

然而更危險的是，沉醉在喊著「我好忙」的自己。我也有過這樣的經驗，誤以為：

原來我做了這麼多的工作呀！的確，喊著「我好忙」就會有種我一直在工作的感覺，但是到底有沒有做出那麼多成果，大多時候其實是沒有的。

「忙」這一個字，寫做把「心」弄「亡」。以鋼琴老師的立場來說，太過忙碌而無法用心在教學上，那就得不償失。在工作上最重要的是，維持品質且用心經營，正因為因此，試著養成習慣「不要說我好忙」吧！如此一來，心自然而然就會變得從容，因為你會開始問自己：要怎麼做才能將自己從忙碌中解放。

另外，當你不再說「我好忙」，因為內心從容自在，教室經營、課程進行都能變得順利；加乘效果之下，可能學生也會增加喔！周遭的人都感受到你處理工作的態度，因此，當一個人從容應對，就會給人「這人看起來事情可以處理得很好」、「這人讓人好放心」等的印象；因為讓人覺得「把工作委託給這個人處理沒有問題」，或許學生就會越來越多囉！

拒絕他人的邀約時，也不要用「我很忙」比較好，才會給人有禮貌的印象。像是當有人約你一起做什麼事情，如果用「我現在很忙」而拒絕，有可能傳達給對方的是「我

才不會為了你空出時間」這種微妙的訊息；如果改成「我這次真的不方便，麻煩下次一定要再約我」，就能避免掉給人失禮的印象。

相反的，當有什麼事情需要拜託他人時，「在您百忙之中，真是不好意思」像這樣添加一句話吧！因為當有事情要麻煩他人時，就等於奪走了對方的時間。

自己不要擺出忙碌的樣子，然而要注意對方是否在忙，只要這樣小小的貼心舉動，便會在做事的方式以及給他人的印象有很大的改變。

1-2
一日之計在於睡前

非做不可的事情多到不行，但是當一天結束後回顧今日，結果一件都沒有完成。——

像這種對自己感到悶悶不樂的瞬間，大家都有過這樣的經驗吧？

「做不了應該做的事情」的背後，有著「沒有明確列出要做之事」的事實。在腦海中……

這件事情要做、那件事情也要做……塞得滿滿的，但其實並未掌握必須做的事情。

為了讓一整天都很充實，有個很有效的方法，就是**在前一天晚上寫下「待辦清單」**。

將必須做的事情寫在紙上，就能想像出明天的活動流程；人類這種物種，當能夠預測到

可能會發生的事情時就會感到放心。

當你想著：「已經列好清單了，剩下的就只有去完成它了」，就會有安心感。而當你將必須做的事情全部列出來之後，因為無煩心事而放鬆心情，自然就會想睡了。

能夠實際感受到「待辦清單」的好處，是在列完清單的隔天早上。若是在每天的一大早思考著「今天要做什麼呢⋯⋯」，光是這樣就會耗掉一些時間，開始工作的時間點就比較晚了。；而且早上如果思緒沒有切換好工作模式，一整天的心情都會受到影響。針對這一點，如果在前一天晚上就列好清單，「今天先從○○開始處理」，早上就不會耗費太多時間才動得起來。**早上起跑時就開始衝刺，就能維持這股氣勢完成一天的工作。**

待辦清單:
將必須要處理的事項寫在筆記型的便利貼上，再貼在顯而易見的地方，完成的事項就用紅筆劃掉。

製作「待辦清單」時，寫在筆記型的便利貼上，方便又好用；紙張很大張，可以列出很多事項。將待辦事項條列寫出來，貼在顯而易見的地方，常用電腦的人，就可以貼在電腦上；要出門的時候，就改將待辦清單貼在行事曆上。便利貼的好處，就是能輕鬆重複貼上或取下，與一般的便條紙相比，也比較不會不知道放到什麼地方去了。

完成了條列的事項，就畫上兩條紅線，用紅筆俐落地「唰唰」劃掉的這個動作，會給人成就感，非常爽快；而這個爽快感會成為「趕快來著手處理下一項工作吧！」的動機。

條列事項當中如果有今天真的做不完的事情，那就在當天晚上寫隔天的「待辦清單」時，追加上去。這時候思考「為什麼做不完呢？」，就是很重要的事情；另外，為了方便行事，有必要再將事項細分小項。如此一來，**「做不到的事情」就會轉變為「做得到的事情」**。

「一日之計在於睡前」。隔天的工作，就從前一天晚上開始做準備。

1-3

區分「要做的事」與「不做的事」

工作上有兩件重要的事情，一件是「決定優先順序」，另一件則是「決定不做的事情」。經濟學家彼得・杜拉克（Peter F. Drucker）提過「選擇與集中」是商業的重要關鍵，「選擇」應該投注心力的目標，「集中」時間與體力，這就是提高工作成效的要點。

在此必須要思考的是，確實區分「要做的事」與「不做的事」。決定好「不做的事」，就能將空出來的時間花費在必須做的事情上。經常持續地問自己：「這真的是現在非做不可的事情嗎？」就能調整自己的行動，以取得平衡。每個人分配到的時間都是1天24小時，在這有限的時間裡，將時間花費在真正重要的事情上，就會提高工作的

品質。正因為如此，最重要的就是「搞清楚不做的事情」。

時間只要一個不小心就會被浪費掉了，關於這點最重要的，就是重新思考必要性與重要程度。舉「使用網路」為例，鋼琴老師中有越來越多人重視資訊傳遞，使用部落格、推特（Twitter）、臉書（Facebook）來發送資訊。

為了傳遞教室的資訊、教師的想法、教師所重視的事情等，必須非常重視網路；由於可以直接接收到人們所釋出的反應，這些會成為想要再次傳遞資訊的動機。

可是不能不小心的是，深陷網路當中而浪費太多時間。舉例來說，由於推特可以無所顧

彼得‧杜拉克

現在必須做的事情

的優先順序……

忌地發表言論，所以可以看到許多人的訊息回覆、覺得開心，一不留神就會一直耗費時間在推特上頭；結果疏於備課，無法用心教課，反而本末倒置。正因為如此，**時常詢問自己「現在真正應該做的事情是什麼？」**便很重要；決定不做的事情的同時，就必須傾注心力在真正重要的事情上。

另外，**知道「生產能力」**也很重要。當工作量超出自己所能承受的量時，品質就會突然下滑，這就是工作塞得太滿檔而負荷不了的情況。

知道自己的能力，當發現好像快超出負荷時，就限制學生的人數，這也是很重要的事情。雖然想要多教幾個學生，但如果無法維持授課品質的話，就應該要拿出勇氣來拒絕。一個人如果扛著太多重擔，就會變得無法自由活動，因此，為了取得新的東西，就必須先放下滿手的重擔；當你放下重擔之後，身心都會變得輕盈。

1－4

立即回信的人工作能力很強？

　　我和多位老師用電子信件往來時發現到：工作能力很強的人，回信的速度很快。明明他應該非常忙碌，卻立刻就回信了，我就開始思考到底為什麼可以做到這樣呢？最後得了一個結論：「**因為他把對方看得很重要**」。

　　當重視對方，你的行為就會改變。舉例來說，如果和重要的人相約見面，你應該會在心裡告誡自己：「絕對不能遲到！」因為讓重要的人等你，實在太失禮了。電子信件的往來也是一樣的，畢竟等待的時間大家都很容易浪費掉。因此，如果真心為對方著想，你應該就會想到：「我回了信，對方的工作就可以往下一階段前進」。

每當我想到這點，就會盡可能地留意有沒有趕快回信，結果，「你回信好快，我嚇了一跳！」、「多虧您的迅速回覆，讓我工作能夠繼續前進了」收到了許多這類的回覆。

各類重要事情我都會讀完信，深思熟慮後當場回信，因為越是重要的事情，越重視處理的速度。

另外，迅速應對會給人「工作能力很強」的印象，這在所有的工作領域都可以這麼說；這是因為大家知道，由於工作能力很強的人已經很熟悉許多工作內容，所以能夠這樣迅速應對。這份用心，會給人「那個人工作效率很高」的印象；「把事情交給那個人，工作就能順利進行」也會獲得不少的信賴。

放著電子信件不管，量會越積越多、處理不完，於此同時，也會有種「信件回不完」的壓力積累；而且隨著時間的流逝，對方的心也會離你而去。堆積信件不趕快回信，真的是百害無一利。

如果是必須深思熟慮後才能回信的事情，也要立刻傳一封信告訴對方：「我晚一點再回覆你」。有這樣的一個回覆，就知道你已經讀了他寫的信，也比較能夠掌握狀況。

1-5
有價值的資訊是用腳跑出來的！

由於網路的普及，進到了各種資訊可以瞬間入手的時代，有任何有想要知道的事情，上網搜尋一下，資訊就能輕鬆到手。

但是，如果完全依靠網路來收集資訊，會伴隨著某種程度的危險性，因為網路上的資訊既有可受益的內容，也有可信度很低的內容；網路上的資訊絕對不是全部都正確的，因此，必須在龐大的資訊量中分辨真偽，**選擇、取捨自己真正需要的資訊。**

在思考收集資料時絕對不能忘記的要點是：**「靠自己雙腳找到的資訊才是真正有價值的」**，這點從經驗值這一面來思考就很能理解了。舉例來說，透過上網搜尋輕鬆獲得

超成功鋼琴教室職場大全

的資訊，以及花了一個星期跑到變鐵腿拼命收集到的資訊，哪一個經驗值較高？很明顯是後者。在收集資訊的過程中，你會遇到該領域的專家，也會獲得很棒的經驗吧！親自動起來尋求資訊，還會得到獨有的「經驗」與「實際體驗」這個附加價值。**「資訊的價值與移動的距離成正比」**，這句話直接了當地表示了這件事。

只有踏出門參加各式各樣研習會的老師才會知道，透過這樣的「經驗」，才真正有學習到東西；因為**人類就是要透過體驗，才能學習到事物的本質。**

另外，大部分的新發現都是從實際體驗中誕生的。舉例來說，如果希望學生在音樂比賽中獲得獎項，首先自己先挑戰看看；透過這樣的實際體驗，才能親身理解到，該讓學生學什麼？必須留意什麼？真正有價值的資訊，只能在現場才找得到，正因為如此，當事者抱持著學習意識、積極去學習，就變得很重要。

如果老是關在琴房裡，將會喪失重要的學習機會。提升授課能力的必要資訊，存在於琴房以外的地方，要前去取得才是學習的基本，不是嗎？

1−6

魔法筆記術

　　越會教學生的老師，越理解做筆記的重要性。從一些筆記的內容當中，可能會誕生出討學生歡心的好點子；但是，靈感很反覆無常，偶爾才會突然躍進腦海中，而且有時候大多與工作沒什麼關係。靈感就像雲霧一般，立刻就消失在記憶的彼方；事後完全想不起來，便頂多只能碎念：「那時候想到的點子真的很好，怎麼想不起來……」就結束了。

　　好點子這種東西，就是必須在想到的瞬間馬上寫下來，因為**寫筆記的目的與其說是為了記得，不如說是「為了忘記」**。只要有寫在筆記本上，就可以安心，轉而專注在其他的工作上。

寫筆記的要點有3點，第1點，**塑造隨時都能記筆記的環境**。靈感來臨的時候如果沒有可以記錄的東西，就沒辦法記筆記，因此，必須將紙筆用具放在隨手可得的地方。

另外，利用隨身攜帶的手機裡的「備忘錄功能」，也是個好辦法；立即記錄在手機裡之後，再將筆記以電子郵件傳送到電腦中，如此一來，靈光一閃的好點子就會存留下來，也能夠之後再來慢慢思考其可行性。還有像是走在路上時，腦中突然浮現出靈感，使用手機裡的「語音記錄」功能，也很方便。靈感出現在轉瞬間，如果沒辦法記下來，就會抱持著罪惡感，這種意識正好可以刺激自己。

第2點，將筆記統整在一起。由於靈感會突然降臨，筆記就會寫在各種地方，像是咖啡廳的餐巾紙上、筷子的外包裝上，可能比較少寫在筆記本上。因此，就像散亂一地的玩具要收進玩具箱中，讓環境變整潔；散落四處的筆記也必須統整在筆記本上或電腦裡。而且透過統整筆記，至少就會瀏覽2次筆記的內容，也可能從中會有新的發現。

第3點，重新檢視筆記。一有機會便重新檢視統整好的筆記時，就會有新的發現；「這部分和那部分組合在一起，不錯耶！」也會有新的好點子誕生。因此，有空的話啪

啦啪啦啦地翻閱筆記也好，給予思考一點刺激。

其他的要點就像是，寫上記筆記的日期。「2012年5月○日，與○○小姐／先生在□□餐廳聚餐」像這樣寫下來，就能感受當時的狀況，更能幫助記憶的復甦。

另外，隨身攜帶具有功能性的筆記用具，也是能提高記筆記便利性的好辦法。像是可以將附有吊繩的筆吊掛在手機或是鑰匙圈上頭，就很方便。或是使用4色筆，因為有顏色的區分，更方便閱讀，很適合統整想法時使用。

還有比起白紙，劃有淡淡方格的筆記本，更能給人有適度集中思考的效果。選用喜歡的筆或筆記本，也可以增加寫筆記的樂趣。

創造自己獨有的「筆記術」，讓人更可以

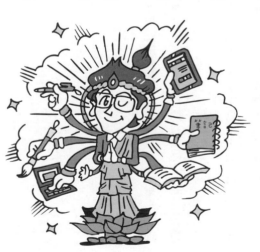

持續不斷地想出能提升工作效率的好點子。

1-7

想出好點子後先存放

好點子能夠讓教室經營變得有趣。教室的課程安排與教學系統建置、吸引學生的課程、獨特的活動，這些優異的點子會讓人感到興奮，以及讓人有動力願意持續做下去的效果。不過，為了提出好點子，必須費一點功夫。

好點子從「寫在筆記本上」開始。首先，在筆記本的正中央寫上主題，再把它圈起來；接著將從這個主題衍生出來的詞彙、印象，像是在畫「蜘蛛網」一樣，放射狀寫出來，寫這個的目的是為了讓自己模糊的思考內容視覺化。寫出關鍵字，就會不斷地有相關的概念、點子冒出來。

這個方法也可以活用在讀書上。如附圖，在筆記本的正中央寫上書名，再把它圈起來；在持續閱讀的過程中，會發現到「這裡是重點」的部分，就將它寫在書名的周圍，從這些重點又會相互有關連。透過這個方法，在完成專屬於自己的讀書筆記的同時，也能獲得好點子與新發現。

讀書不只是獲得知識，也可以想出好點子。藉由讀書讓自己的思考重新排列組合，繼而會誕生「好點子的種子」；為了抓住這些種子，才需要邊讀書邊寫筆記。

另外，**「知道自己最容易想出好點子的場所與時機點」**也很重要。有人是「洗澡的時候」腦中最容易浮現靈感；也有人是在「很中意的咖啡廳裡」或是「彈鋼琴的時候」，就浮現新的想法。每個人最容易想出好點子的場所與時機點都不同，所以要先知道這點，將行動與思考結合在一起，就能夠想出好點子。

讓好點子「先存放一晚上」

，也是重點。前一天晚上滿腔熱情寫出來的情書，隔天冷靜下來後再讀卻覺得大失所望，我想大家都有過這樣的經驗吧？不過如果是用真心寫下來的情書，即使冷靜下來再讀，那份熱情應該是不會變的。好點子也是一樣的，真正好的點子，就算你隔了一個晚上再讀，還是覺得很雀躍不已；想出好點子的那份興奮還在持續著，

讀書筆記的範例

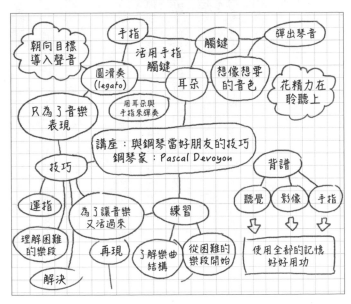

會覺得現在非做不可。所以，如果到隔天早上你起床時，仍能感受到那份心情的話，那就是真正的好點子。

好點子這種東西，也很容易在與人交談時浮現。在與人碰面、聽大家談話時，我一定會拿出筆記本，準備好要記筆記的姿態；因為靈感才冒出來就會消失，不牢牢抓住不放不行，這很重要。畢竟靈感不知道什麼時候會降臨，所以必須隨時處於備戰狀態。

有各式各樣幫助靈感浮現的方法也沒關係，請多多益善，才能提高想出好點子的可能性。如果確立自己獨特的好點子創造法，工作又多了一份樂趣。

採訪筆記的範例

推薦！工作術的書籍

● 工作書的經典

杜拉克思想精粹——工作的哲學（Drucker Sayings on Individuals）

作者：彼得・杜拉克（**Peter F. Drucker**），日文版（鑽石社出版，**2003** 年）編著／譯者：上田惇生；中文版（商周出版，**2005** 年）譯者：齊思賢

杜拉克（**1909~2005**）是在維也納出生的管理學家，被譽為「現代管理學之父」，著有《管理：使命、責任、實務》（**Management: Tasks, Responsibilities, Practices**）、《卓有成效的管理者》（**The Effective Executive**）等多本著作。本書是杜拉克思想精粹系列中的其中一冊，以工作為主題，介紹許多能協助「做出最棒的成果」的名言佳句。經營教室的鋼琴老師也可稱為經營者，所以為了提高教室的價值、完成最棒的工作的關鍵，應該可以在這本書中找到。

● 提高動力的專業理論

專業上班族（プロフェッショナルサラリーマン）

作者：俣野成敏，日文版（總裁社出版，**2011** 年）

作者原本是公司的裁員名單之一，一個起心動念決定創業，後來回原公司任職，是該公司史上最年輕的高級顧問，這本是他撰寫有關工作術的書，是本述說自我投資的重要性、吸收新知（**input**）的重要性等 **74** 項工作術的職業戰略書籍。雖然是以上班族為目標對象，但是也收錄許多適用於接案工作者的工作思考法；而鋼琴教師也是在工作賺錢，而且比任何人都還專業。真的是本學習專業工作法、提高工作動力的好書。

第 **2** 章

時間術

　　無論是誰獲得的「時間」都是一樣的，
　　但是，為什麼工作的成果會有極大的差異呢？

那是因為對於時間的「意識」不同，才會產生差異。

　　逝去的時間，無論如何都拿不回來了，
正因為如此，要拚了命地活在「當下」這個時間點。

　　為了充實工作與私生活，
要不要試著稍微改變一下對於時間的意識呢？

2－1

「立刻去做」未來的時間就多出來了

總是優先處理眼前的事情，就會把想做的事往後延，而今天想做的事情一件都沒有完成，壓力就會不斷累積，對於精神衛生方面很不好。

解決這個問題的方法只有一個，**養成「立刻去做」的習慣**。「擇日不如撞日」，想要做的時候就是最佳時機，如此一來，就不會顧慮東顧慮西，而是很單純地開始行動。

另外，當你想說來做做這件事後，大部分的事情都比你所想的還要快完成。騎腳踏車也是這樣，當你開始踩踏板，就會加速，也就能輕鬆騎乘了；**所以「立刻去做」工作的速度就會提升，也就能縮短完成它的時間。**

關於耗時的事情，「立刻去做能夠完成的部分就好」，這件事很重要。舉例來說，明天以前必須寫好給家長們的信，但是現在只有30分鐘左右的時間，既然如此，可以先「將要寫的內容條列在筆記本上」，或是「先寫招呼語」，這些應該很快就能寫好；而且寫著寫著文思泉湧，有時候幾乎都快全寫完了。

「立刻去做」的秘訣在於：「**想像做完這些事的自己**」，就能比較有意願著手進行。

舉例來說，用完餐後，洗碗確實很麻煩，但請不要聚焦在這部分，請想像「碗洗好後，餐桌上、水槽內都清潔溜溜的狀態」或是「可以心情舒暢地讀點書的自己」。由於是用愉悅的心情想像未來的自己，就會提早著手進行；**因為比起現在的狀況，當覺得未來有好處，人就會比較願意訴諸於行動。**

想辦法提升工作效率，**「知道所需時間」**，也是有效的方法；即是事先知道每一項工作需要花費多少時間去完成它。舉例來說，「彙整學生管理資料表要○分」、「打掃教室要○分」，像這樣掌握大概的時間，如此一來，就可以將想法轉換為：「現在有○分，可以來去做這件事」，也就能更有效率地運用時間。

「立刻去做」可以說是「為了獲得未來的自由」；因為「立刻去做」，會產生出更多的時間。「立刻去做」根本就是帶來許多好事的「魔法」。

好清爽♥

2-2

找東西最浪費時間

根據美國的經濟報刊《華爾街日報》（The Wall Street Journal），商務人士一年期間在辦公室找東西的時間，加總起來約有 6 週之長。然而耗費許多時間在找東西的人，並不只有商務人士。

看到這個報導就知道找東西真的很浪費時間，而且對於精神層面也不太好，因為會一邊承受著無處可宣洩的憤怒、一邊浪費時間；而當你找東西的時間越長，這股壓力就會變得越大。

如果可以減少找東西的時間，就可以將那些時間用來工作，或是更有效地利用時間

在其他事情上。為此，向大家介紹幾個方法。

1 養成習慣，東西用完就物歸原處

2 決定好東西放置的位置後，就不要改

3 想像自己的身影，藉此來回溯記憶

4 記憶東西的放置位置時，與周圍的東西相互連結其關連性

即使養成習慣，東西用完就物歸原處，但要是忘記收納的位置，就會怎麼找也找不到。這個問題的解決方法就是「每次都必定收納在同一個位置」，這是很重要的，因為人最記得的就是一開始收納的位置。問題就出在，之後收納的位置變了，會造成記憶的混亂，「我記得應該放在這裡的呀……」但就是找不到，就是因為你只記得最初收納的位置。所以，只要決定好東西放置的位置後，就不要改，光是這樣就能大幅縮短找東西的時間。

若能站在第三者的角度看收拾東西的「我的身影」，藉由這個印象來記憶，就不容易忘記；舉例來說，「自己將銀行存摺放進中意的紅色包包的暗袋內」，這樣的印象就像在看影片似的。印象記憶有個優點，由於是用影像在記憶，所以比較容易回想起來；與此同時，與周圍的東西相互連結其關連性，一併記憶，也是有效的方法。就以剛才所舉的例子來說，「濕紙巾與銀行存摺放在相同的暗袋裡」，像這樣的記憶方式，如同在玩聯想遊戲一般，能變的比較容易回想起來。

工作能力很好的人，其特色就是**善於整理自己的思緒**。他身邊的東西也是一樣，包包、抽屜、收納盒、資料夾等這些收納空間裏頭如果整齊清潔，這個人的頭腦裡一定也是井然有序。舉例來說，挑選發表會上要彈奏的樂曲時，可以事先整理樂譜並列清單，記錄哪一首曲子收錄在哪一本樂譜裡；或者事先寫下曲目一覽表，就能減少找樂譜的時間與抽出樂譜的麻煩。

當明白找東西不過是在浪費貴重的時間，需要尋找的東西必定也會越來越少吧！一旦你會想要減少找東西的時間，就是對於時間的感受度變得敏感的證據。

2-3

「一心二用」就能擠出時間

一天當中一個不小心就會虛度光陰的，就是「通勤時間」，這個「通勤時間」若是加總起來，就會發現很可觀。舉例來說，搭電車通勤單程約30分鐘，來回則是1小時的車程，1週有5個工作天，一年下來就是240小時，換算下來就是1年耗掉10天的時間。虛度通勤時間的人，以及讀書或工作都安排得很好的人，其差距一目瞭然。

只要有意識的善用時間，就能將單純的通勤時間轉變為有價值的時光，而其有效益的方法，就是「一心二用」。舉例來說，可以在電車上確認要彈的樂譜、邊聽語音教材邊學習、用手機確認電子郵件並回信、寫稿子、讀書等等。尤其是語音教材，最適合開

車通勤的人，透過這個教材，就能將該空間變成個人學習的場域。

可是，在擁擠的電車上實在很難處理事情，如果沒有坐下來，就沒辦法拿出筆電或是文件。因此，作為解決方案，**「買空間」這個發想**，就變得很重要。搭乘「特快車」或是「JR的綠色車廂」（譯註：類似於高鐵的商務車廂指定席），可以在寬敞舒適的座位上工作，不用在乎他人的眼光。雖然要花較多的費用，但是，我覺得可以視為為了在通勤時間能舒適辦公的「投資」；因為買下舒適的空間，使得工作的生產效能提高，這筆費用當然就成了「投資」。

將徒步或搭電車的通勤時間，變成**「個人工作時間」**，也有一個方法。舉例來說，街上、電車車廂內都掛滿廣告，這些廣告都是專業的寫手花時間創作出來的作品，可以參考這些，試著做出教室的標語；或者，也可以試著尋找出可運用在課堂上的教材。

還有一件事也很重要，**在通勤的時候，務必要「帶著工作的資料出門」**。交通系統偶爾會因為交通事故、車輛損壞等因素而停駛，這時候如果沒事可做，這段時間就完全癱瘓了。為了避免這種事情發生，外出時請一定要帶著在外頭也能處理的工作資料出門，

以防萬一而做事前準備，這也是與各類的風險管理（risk management）有關。

2-4

不是「只有5分鐘」

而是「還有5分鐘」的想法

為了提高對於時間的意識，就離不開正向的思考。舉例來說，眼前有個裝了半杯水的杯子，你想的是「杯中的水只剩下一半」？還是「杯中的水還有一半」？這兩種對事物的看法可是大不相同。裝了半杯水的杯子，這個事實並無所謂的好壞之分，有的只是

「思考方式」不同而已，你要往好的方向去想？還是往壞的方向去想？如果能以積極正向的態度面對事物，那麼無論眼前的現象如何，都會改變的。

這在**對於時間的感覺也是一樣的**。舉例來說，兩堂課之間有 5 分鐘空檔，這時候，你想的是「只有 5 分鐘」？還是「還有 5 分鐘」？這兩種想法對於時間的運用方式、密度等就會出現很大的差異。如果是想「還有 5 分鐘，足夠練習一個樂句了！」，這麼想的人平常運用時間的方式，密度肯定很高。

最重要的是，知道時間很有限。時間和金錢不同，沒有辦法儲蓄，所以如果不善用現在有限的時間做高品質的事情，就不能提高時間的價值。為此，也必須提高對於時間的感知度。

光是想著：沒有時間了，這個想法是生不出時間的；因此，**不要聚焦在沒有時間的這個想法上，而是思考「在這個時間裡我能做什麼呢？」**，藉由這個想法，就能確實提高對於時間的感知度。

5 分鐘可以完成的事項

1 寫下今天的課程紀錄

2 確認這個月的鐘點費

3 用記帳 **APP** 記錄今天的開支

4 寫回禮的明信片或是信件

5 確認電子郵件並回信

6 打掃琴房

7 上網搜尋與作曲家或是樂曲相關的內容

8 練習不擅長的樂段

9 寫下「待辦清單」(p.20)

10 填寫「課程 **10** 階段的評分表」(p.88)

還有 5 分鐘！
趕快做！

2-5

「黃金時段」與「第三場所」

為了有效率地完成工作，就要「空出一個人獨處的時間」。忙於課程、家事、育兒的鋼琴教師，很難有一個人獨處的時間；而且好不容易擠出獨處的時間，如果沒有善加利用，價值就減半了。正因為如此，「空出能夠專心的時間」，是有必要的。

我將這段時間稱為「黃金時段」（Golden Time）。以我個人而言，我的「黃金時段」是在清晨4點到7點之間，家人都還沒起床，因此可以有個屬於自己的安靜時光。早上，大腦因為睡眠時徹底的休息，處於完全清醒的狀態，最適合用來寫作等需要專注力的工作。因此，總覺得比起夜晚時，我在早上工作的效果高出3倍之多。另外，早起完成一作。

項工作之後，因為一天的開始就順利衝刺，後續的工作自然大多能順利進行到底。

工作時間屬於早晨型的，即是指家人起床之前才是工作時間，就給自己一個壓力在；

因為時間的限制，你就會有意識地希望自己能盡快處理好工作，專注力自然就會提升，

而這也成了能在時限內完成工作的原動力。

當然，黃金時段並不一定要在早上。在家人都沉睡的寂靜夜晚進行工作、在做完家

事的上午等，都是獨處的時間，而每個人能夠專注的時段都不相同。最重要的是，一定

要在一天當中空出一段最適當的「黃金時段」，用來專心做點什麼事情。

另外，擁有一個能夠舒適地工作的場域，也是一個關鍵。各位知道「**第三場所**」

（Third Place）這個詞彙嗎？星巴克這間咖啡館的企業理念，就是「創造第三場所」，

即是提供一個不同於家庭與職場，讓大家可以忘記日常、安心聚會的場所的概念。「來

到這裡就能找回自我」、「工作進展順利」，有一個這樣的場所在，就不會迷失自我；

而且當疲憊的時候、想要思考重要大事時，也能派上用場。

第三場所

☆黃金時段☆

2-6
確保「獨處時間」

鋼琴老師活在被各式各樣的工作追著跑的生活中，但大家都不想在過於忙碌中迷失自我，搞不好有一天回頭查看才驚覺：我的人生到底怎麼了？

越是忙碌，越是需要有審視自己的時間。為了沉澱心靈，有個有效的方法，就是空出「獨處時間」，讓自己能一個人地深思熟慮。仔細地審視自己的時間、重新調整自己心情的時間、回歸自我的時間，如果有這些時間，就能以充實的心境度過每一天。時間很短暫也沒關係，總而言之就是堅守住想要獨處的時間。

但是，在確保有個人的時間時，就有可能會剝奪他人的時間。因此，在生活上有意

識地考量到**「個人獨處的時間」**與**「對方的時間」**便很重要。自己若有空出來的時間，那就「歸還時間」，即是確實意識到對方的時間。像我一直在顧慮著育兒中的妻子，能不能保有獨處的時間；照顧孩子雖然有趣，但沒辦法有自己一個人的時間，也容易累積壓力。為了幫妻子舒緩壓力，我偶爾會照顧孩子，讓她有獨處的時間。

如果有居住在同一個屋簷下的人，也必須確實**顧慮到對方的「獨處時間」**；時間雖然看不見、摸不到，但也能用來相互支援。對方為了我挪出時間，下次我也回饋他，我一直覺得為了空出屬於自己的時間，這種「互相」的態度很重要。

為了確保有「獨處的時間」，**必須要有家人的協助與理解；正因為要擁有與家人相處的時光，才必須確保有這樣的獨處時間。**若能集中精神完成工作，多出來的時間就能夠分派給家庭或是私生活。

總而言之，必須要有「無論如何都要堅守有獨處的時間」的強烈意識，因為如果只是想著「如果有空出來的時間就是我賺到了！」，時間是不會多出來的，不管怎樣都要決定好「這段時間就是專屬於我的！」要做到這樣，才能確保一定有時間可以用。

2-7
從私生活開始規劃行程

要想工作充實，私生活也很重要。如果因為學生增加，變得忙於課程與教室經營，私生活就有可能變得凌亂，這是工作狂最常發生的現象。

工作與私生活的平衡就有可能失衡崩塌；放過多的重心在工作上，私生活就有可能變得凌亂，這是工作狂最常發生的現象。

因此，我建議這類型的人「**從私生活開始規劃行程**」。為了讓私生活也很充實，重要的就是要確保在工作之外可以運用的時間。可以在一年初始之際要寫年度計畫表時，率先寫上私人行程，那天就是「Special Day」（特別日），完全保留下來，不能讓其他的事情來阻擾。

「Special」這一詞，就是有「特別」的意味。光是決定「與重要的人度過特別的一天」，就能夠深切地感受到那個人對你而言的重要性。如果是已婚人士，結婚紀念日或是家人的生日，就屬於這部分喔！

最重要的就是，要求自己「在特別的日子裡，無論如何都不要排工作」，並且確實遵守。不管有多少學生，那一天就是不要安排課程。**訂好規則，那天就是以前完成工作！**；換句話說，Special Day 是工作的分段點，扮演「截止日」的

私人行程優先；而且那天如果完全不用工作，就能心無罣礙地好好休息，度過充實的一天。另外，因為有了特別的日子，你就會產生動力與壓力，覺得「要在那天以前完成工作！」

Happy Birthday

角色。

鋼琴教師中女性佔大多數，結了婚也多半是雙薪家庭，因此，有許多老師除了要教課與經營教室，還得做家事、照顧孩子，每一天光是要通過層層關卡已經很辛苦，卻也無可奈何。

還會容易變少的，就是和伴侶相處的時間。由於是雙薪家庭，或許沒有什麼時間可以夫妻倆從容地談話；但是如果**花一點心思，即便時間短暫，也能有深入的交流**。以我個人為例，我們夫妻倆就約定好，在孩子熟睡了之後喝喝晚茶，互相報告今天做了哪些事情。如此一來，即使只有 3 分鐘，也是能夠了解彼此狀況的重要時光。我教室裡的事情、妻子工作上的事情，雖然只是兩人互相傾聽，內心也能感受到不小的心安，這在充實私生活上，扮演了很重要的角色。

推薦！時間術的書

● 講到時間術，這本最經典！

打開成功的心門：10 個自然法則／掌握時間、規劃生活（Time Quest: The 10 Natural Laws of Successful Time and Life Management）

作者：海藍‧史密斯（**Hyrum W. Smith**）；日文版（**Softbank** 文庫出版，**2009** 年）
譯者：黃木信；中文版（麥田出版，**1994** 年）譯者：劉麗真

這是一本有關全世界已有 **2100** 萬人實際執行，名為「**TQ**」（**Time Quest**）的時間管理書。作者是美國的時間管理專家，以管理時間、有效地善用時間是為了獲得「心靈的安穩」的理論，解說時間管理的思考方式與作為。可以說是一本時間術的經典書籍。

● 可以輕鬆閱讀的時間術！

不辭職，照樣考得上公職證照！我這樣一邊工作，一邊考上會計師和律師執照（「要領がいい」と言われる人の、仕事と勉強を両立させる時間術）

作者：佐藤孝幸（**CrossMedia Publishing** 出版，**2010** 年）；
中文版（智富出版，**2012** 年）譯者：王慧娥

作者擁有律師、美國會計師、國際金融稽核師（**CFSA**）的多項資格證照，都是一邊工作、一邊念書考取的。他將自己的時間管理技術，以簡單的方式來說明，例如將內容彙整、縮短成數個單元，讀起來很容易理解。重要的是，對於時間是有限的這件事要有自覺，以及對時間的感受度要更敏銳。這是一本很適合一邊以鋼琴教師身分工作、一邊準備考取資格證照的人做為參考的書籍。

第**3**章

心智術

每天被生活瑣事與工作追著跑，
不知不覺中，便不知把「自己」遺忘在某處，
我想大家應該有過這樣的經驗吧！

為了度過充實的每一天，
就必須確實保有自我，好好珍惜自己。

稍微關注內心的感受，
工作、私生活便都能順利進行。

或許現在就是暫停一下，正視自己的最佳時機。

3-1

擁有「我的使命」

我在工作方面，以及生活方面，最重視的就是：

「我想要藉由這份工作實現什麼？」

指的即是「工作的目的」。當明確知道自己工作的目的，以東西來比喻的話，就如同身體裡貫穿了一根粗壯的軸心，也可以說是抱有生活方式貫徹始終的信念。舉例來說，種植稻米的農人，他們一定是以餐桌上的「笑臉」與人們的一聲好好吃為信念；種植花

卉農人的心願，一定是希望能用花卉為生活增添色彩、希望能豐富人們的心靈。

身為鋼琴教師的自己，則可以藉由面對「以什麼為目標？」、「想要透過鋼琴教育實現什麼？」等部分，決定**人生、工作理想狀態的「軸心」**。

這時候派上用場的就是「My Mission」的概念。「Mission」指的是「使命」，當明確知道自己對於工作的使命，就能以更加堅強的意志面對工作，而這也成為了目標。

以我個人而言，在我內心深處有個願望，就是透過教室經營的諮詢，「想要幫助人們實現當鋼琴老師的夢想」。

下一頁，將向各位介紹我的「7大使命」。我將這「7大使命」寫在筆記本上，每天反覆翻閱，每翻閱一次，就再次確認自己是為了什麼而工作。請你務必好好想想自己的使命，因為從中能夠獲得的好處，難以計數。

1 經常體認音樂的偉大，並以感恩的心來面對音樂。

2 相互分享知識與情報，並貢獻於社會。

3 與許多人交流，構築能夠相互影響的關係。

4 時時提升自我，從事能使社會變良善的活動。

5 能夠與人分享心中的「喜悅」。

6 成為一個相信自己並獲得人們信賴的人。

7 經常盡最大的努力，同理他人的感受。

3-2

自行鍛鍊身為經營者的覺悟

鋼琴教師必備的資質有 3 項。

第 1 項是「決斷力」。無論是規模多小的鋼琴教室，老師就是卓越的「事業主」；經營鋼琴教室的老師就是企業的老闆，這間教室的上層人物。既然是企業的上層，對於與教室相關的所有事情，就必須做出明確的決斷；另外，教室將來要往哪裡走，老師也必須扮演掌舵者的角色。

第 2 項是「領導力」。將鋼琴教室比喻為一個自治團體的話，教室經營者就必須肩負起制定規範、統合教室相關人員的責任，因此，鋼琴教室經營者必須具有「領導力」

鋼琴教師必備的 3 項資質

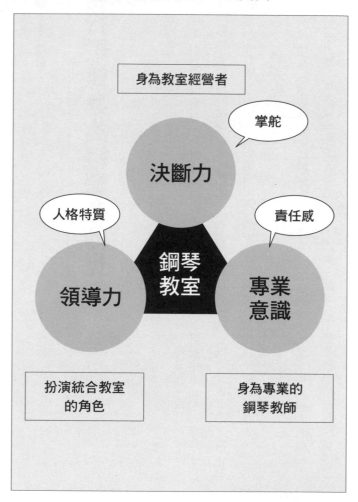

的才能。舉例來說，為了舉辦發表會，就必須安排許多人的工作內容；在第一線指揮的人若沒有做好，發表會絕對不會成功。不能擔負重任的人，就不會有人想要跟隨，因此，關鍵就在於要讓人有「我想要跟隨這個老師！」念頭的人格特質。

第3項是「專業意識」。鋼琴教師提供課程，並收受合理的費用；然而我們必須具有該筆金額以上的「高度專業意識」。鋼琴演奏家無論遇到什麼樣的狀況，都不能取消演奏會，因為是專業人士，必須滿足顧客，這是對花錢買票的人所要負起的責任。

教室經營也一樣，即便只有收 1 塊錢，我們就有**身為「專業鋼琴教師」的責任**，要對家長負責、對於鋼琴教師這份職業負責。這份**責任感會提高每一次課程的品質**。

無論是誰都可以開業設立鋼琴教室，但是相反的，不能以招收不到學生為由，就輕易地停業、終止課程；即使只有一個學生，身為教室經營者就有責任存在。正因為如此，在開設教室之初，就必須要有相當的覺悟；而這份覺悟，會鍛鍊身為教室經營者的你，使你成長。

3－3

確立「自我品牌」

持續接觸活躍於鋼琴教育第一線的老師之後，我注意到必須要有「自我品牌」的強烈意識；這裡所說的「品牌」指的是，人們覺得你這個人有多高的價值。你必須深刻認知到，「提到○○，就想到□□老師」，像這樣建立自我品牌，對於工作，甚至生存是很重要的。

大部分已經建立「自我品牌」的老師有 3 個共通點：

第 1 點「求知若渴」。當然，前提是要喜歡學習，再加上「想要提升自己」的意識高出他人一倍。另外，清楚理解學如逆水行舟、不進則退，不然自己的這塊招牌就會生鏽。

還有「持續對許多事物都抱持興趣」，這點也是共通點。

第2點「不惜代價投資自己」。學習要耗費時間、金錢與精力，如果什麼都不做，就不用耗費時間、金錢與體力，非常輕鬆；但是，專業意識夠高的老師會不惜代價投資自己。為什麼？因為他知道所有投資的一切，都會反饋給自己，這與當場就結束的「浪費」不同。將目光放長遠來看，「自我投資」能夠長期蓄積自己身上的能量、能夠活用工作能力、能夠有讓他人望塵莫及的本事等，可以讓自己不斷產生巨大改變。倘若確實了解以上好處，就可以不惜代價投資自己。

第3點「喜歡與人分享」。樂在工作，以這份工作為榮的老師，都喜歡與人「分享」。自己的所學、所感動到的事情，若有強烈想要與人分享的念頭，很自然地就會想：「我能為他人做些什麼呢？」這樣的老師，不用說學生、家長，就連同行的老師也都會折服於他的人品，認同他的想法，因而聚集在他身旁。如此一來，就成為受到許多人認同的「品牌」。

今後是「個人」的時代，生而為人，要如何提升自己成為很重要的事情。另外，也可以說，能否以這樣的意識生活下去，是身為被需要之人的必要條件。建立「自我品牌」可以說是提高自身價值，成為大家所需之人的關鍵字。

投資自己

給予

本

學習

3-4

條列「100 條強項清單」

想要使自己成長時，與其克服自己不擅長的部分，不如加強自己擅長的部分，還比較輕鬆，這種方式名為**「強項加強法」**。我們都想要成就點什麼，偏偏人生苦短；因此，為了在有限的時間中做出成績，加強自己擅長的部份、強項，比較有成效。

我想向大家介紹個能使自己成長的有效做法，那就是：

製作**「100 條強項清單」**。

拿出喜愛的筆記本、好寫的筆，試著寫出你的「強項」；盡量寫，具體寫出100條「這是我的優點」、「這部分我絕對不輸人」的清單。如果是 5～10 條，應該可以很

快寫出來吧？但是如果要寫出100條，可就困難了。缺點的話，再多都寫得出來，但是優點就是寫不出來；我剛開始在列清單時，也只寫出10～20條左右，連自己都感到驚訝「原來我是這麼一無是處的人嗎」。無論是多麼小的優點都可以，請跨越這層障礙，試著寫出100條。當完成之後，你會充滿自信：「哎呀，原來我也有優點的嘛」。

100 條強項清單範例

★ START！

01 開朗

02 溫柔

03 喜歡小孩

04 游泳的時候覺得很幸福

05 喜歡寫作

06 身高很高

07 會吹單簧管

08 曾加入合唱團

09 敬愛貝多芬

10 擅長演奏拉威爾的作品

11 喜歡拈花惹草

12 和小孩很聊得來

13 能夠發現他人的優點

14 喜歡爬山

15 堅持到底不放棄

16 會親手製作課程教材

17 會擺放花束裝飾琴房

18 擅長挑選小孩喜歡的貼紙

19 有在從事志工服務

20 上課時使用的筆每週都會換顏色

21 惜福愛物

22 經常與朋友聯繫

想不到自己的「強項」時，請試著想想 1. 他人曾向你說過的事、2. 小時候曾被誇獎過什麼、3. 至今為止花費時間、金錢做過的事情！

終於寫了22個！當寫滿100個後，一定會發現你從未見過的自己！

另外，透過列出這份清單，有可能會有很高的機率，**會與至今為止沒有看過的自己相遇**；也可能藉此發現到自己真正想做的事情，或是視為目標的地方。就好像是，早上剛起床時還迷濛的雙眼會逐漸聚焦的那種感覺。

藉由這份清單所發現的事情，才是今後你必須要去加強的部分；而且為了建立自我品牌，最重要的就是要理解自己的強項。舉例來說，如果喜歡寫作，就可以試著開始寫有關鋼琴教育的部落格；長期持續發送有價值的資訊，就能夠建立名為專業人士的品牌。

如果雜誌社看到你的部落格，可能會委託你寫專文也說不定。

找出自己的強項，的確不是件容易的事情；但也**正因為不容易，才有價值**。要找出自己的強項，除了面對自己別無他法，當你深切地面對自己從前的人生、今後的人生，也就是「自己本身」時，就會發現小小的「強項碎片」；而當你仔細打磨這塊「碎片」，就創造了全新的自己。

超成功鋼琴教室職場大全

3－5
以服務精神豐富人生

工作的價值在於對方對你提供的東西所做的評價，即便你覺得自己做得很好，當對方不這麼認為，價值就降低了。換句話說，原則上，**工作的價值是由對方決定的**。

說到提高工作價值的要素，可以提及**「服務的精神」**。舉例來說，當在咖啡廳接受到很好的待客之道、度過一段愜意的時光時，人們會覺得這份價值高於咖啡的金額；而人們所感受到的這個附加價值，就可以說是「服務」。

服務的基礎，必須要有我這麼做對方會感到高興的**「預先設想」**：這個人現在最想要的東西是什麼？要怎麼做他才會感到高興呢？就會很自然地去思考這些。這種照料他

人、對他人的體貼，就是服務的精神。

大家知道「迪士尼樂園的奇蹟」這個故事嗎？是一對夫婦的故事，他們的獨生女罹患了不治之症。然而夫婦倆在女兒過世之後，因為過於悲傷與失望，繼而與對方漸行漸遠、心的距離也疏遠，最後兩人決定要分開。這時候先生打算要去迪士尼樂園，為什麼會這麼想呢？因為那天是已經逝世女兒的生日，在過去每年到了這一天都會全家在迪士尼慶祝。至少作為最後的紀念，兩人就到迪士尼樂園去了。

如果是三人在一起，晚餐就顯得很美味；但是女兒已經不在座位上了。由於餐廳裡遊客眾多，穿布偶裝的工作人員便拜託兩人移位到雙人席。夫婦倆雖然覺得很對不起他們，但還是向工作人員表明：「今天是我們因病逝世的女兒的生日，可不可以讓我們待在這個位子上？」工作人員聽到這話後，就跟他們說：沒問題，請繼續用餐。過沒多久，服務生推進來三人份的餐點與一個大大的生日蛋糕，全體工作人員為他們高唱「生日快樂歌」：「這是送給您女兒的禮物。」這時候奇蹟發生了！夫婦倆在原本應該沒有人坐的座位上，看到了女兒。他們淚眼婆娑起誓：今後也要兩人攜手共同努力。

這是個直指服務精神本質的故事，屢屢被提出來討論。**服務指的是「貼心」以及「想像」**，很自然地就去想像出做什麼會讓對方高興？如果是自己會怎麼樣呢？然後就能將為了對方的貼心化為具體行動，這就是服務的本質。

如果是受到許多人崇拜的鋼琴老師，一定都理解服務的本質，他們知道要將貼心與想像表現在與學生、家長接觸時的態度與行為上。

關心因為感冒而請假的學生，打電話跟學生說「期待下堂課看到你喔」等等，學生會覺得「老師有在為我著想」，這樣的貼心舉動便會觸動人心，因為人們都會真心去親近能夠很自然地體貼他人的人。

3-6

笑容能帶來幸福

我常去的咖啡廳裡，有位店員總是笑臉迎人，那個笑容令人從心底感到溫暖，我也不自覺地跟著笑了起來。笑容會開啟愉快的對話，令人感受到小小的幸福。

我個人很喜愛的一本書是戴爾・卡內基（Dale Carnegie）的著作《卡內基溝通與人際關係：如何贏取友誼與影響他人》（How to Win Friends and Influence People）（日文版：山口博譯，創元社出版；中文版：詹麗茹譯，黑幼龍編，龍齡出版，1991 年初版，2016 年修訂 4 版），書中記載著這樣一句話（有關戴爾・卡內基請參見 p.83）：

「笑容是一個人善意的使者，可以使見到的人，生命都因之變得有希望。」

這句話表達了笑容所帶來的影響。無論你內心的狀態如何，**只要開口笑，心情就會變得開朗**；正面積極的態度，也會使你面對他人的方式變得開朗。另外，這本書中還有記載著另一句話：

「**快樂並不決定於外在的條件，而是決定於內在的情況。**」

人們總會向外尋求哪裡可以得到幸福快樂，但其實幸福就在你身邊（取決於你自己的想法），這句話說的就是這樣一件事。讀了這本書之後，我開始提醒自己要時常面帶笑容，如此一來，就變得能夠心平氣和地度過每一天；與他人的相處也很自然地變得開朗，也從對方那裏收穫到許多笑容。

如果你覺得最近沒有什麼值得開心的事情，也沒關係，就先試著綻放笑容，試著稍

微揚起嘴唇兩端（嘴角）。一旦做出笑的表情，心情就會變好，這正是笑容不可思議之處。

笑容有種力量，能讓他人和自己感到幸福，在鋼琴教室裡，笑容也有絕佳的效果：

「**帶著笑容迎接學生**」、「**帶著笑容與學生相處**」，只是個笑容，就能讓教室亮了起來。

為什麼呢？因為笑容具有能讓周圍的人也跟著笑起來的力量。老師笑了，學生也會很自然地笑起來。當老師帶著笑容上完整堂課，學生一定會想：「今天來上課真是來對了！

下次繼續努力吧！」

「**不是因為幸福才笑，而是因為笑了才變得幸福。**」

這是我很喜歡的一句話。

3-7

連學生身邊的人們也要重視

個人鋼琴課的話，由於眼前只有學生一個人，就容易只專注在學生身上。身為指導者，重視眼前的學生是理所當然的；但是，**學生的背後還有許多人的「支持」與「聯繫」**。

家長、祖父母、兄弟姊妹、親戚、朋友、學校的老師、其他才藝課的老師、鄰居、父母的朋友……，一思考起來，就會發現真的與非常多人有所關連。即使只是一個學生，他也會像這樣與許多人有所「聯繫」、「交流」；如果考量到教室的所有學生，就會變成很龐大的數量囉！雖然除了家長以外，我們幾乎沒什麼機會接觸到其他與學生相關連的人，但是我們**也同樣要重視這些「見不到的人」**。身為教室經營者，像這樣的想法，不

是必要的嗎？

試著想想看，**我們與學生的相遇，就是個奇蹟**。在人生中會相遇的人，數量有限，而在這有限的邂逅中，我們遇見了現在的這位學生；會發生像這樣近乎奇蹟的相遇，正是因為我們在教授鋼琴。我不由得地把這個理所當然，視為「難得（能夠獲得實在困難）」。我能與這孩子相遇，是多虧他身後的這麼多人的存在，而我也一直抱持著這個心態在經營教室。令人感到高興的是，藉由介紹來到我教室的學生越來越多，也是因為人與人之

間的聯繫而產生的連鎖效應。

日本人在向他人報告近況，會使用「託您的福」，這句話中含有「今日我能站在這裡，都是因為有各位的存在」這樣謙虛的意思。人無法一個人獨活，**身為鋼琴教師的你我，也是因為受到許多人的支持，才有今日**。人總是容易忘記近在身邊的重要事物，請將「託您的福」，視為「小小的報恩」吧！

● 自我啟發書籍類別裡經典中的經典

如何停止憂慮開創人生（How to stop worrying & start living）

作者：戴爾·卡內基，日文版（創元社出版，**1999** 年）譯者：香山晶；
中文版（龍齡出版，**1992** 年初版）譯者：陳真，編：黑幼龍

本書是美國作家戴爾·卡內基（**1888~1955**）寫的世界名著。他曾做過雜誌記者、演員、業務員等職業後，設立戴爾·卡內基研究所。本書與第 **77** 頁介紹過的《卡內基溝通與人際關係：如何贏取友誼與影響他人》，兩本都是自我啟發書籍類別中，廣受世界上讀者喜愛的書。人們在感到辛苦、痛苦的時候，要如何去應對、並藉此找出真正的價值。每當我感到迷惘時，就會想要翻開這本書。

● 得以學習生活方式的世界名著

《自己拯救自己》（Self-Help）

作者：賽謬爾·斯邁爾斯（Samuel Smiles），日文版（二笠書房出版，**2002** 年）譯者：竹內均；
中文版（立緒出版，**2007** 年）譯者：邱振訓

賽謬爾·斯邁爾斯（**1812~1904**）是英國的作家，原先是一位醫生，由於這本《自己拯救自己》的書受到人們的認可，因而轉戰寫作圈。這本 **150** 多年前所寫的書，是世界上數十國的人們所喜愛的世界名著。書中教導大家有關踏實地努力、熱情地工作、時常勤勉不怠惰地用功等等活在這世上很重要的事情。當工作進行不順利時，我都會反覆翻閱這本書。

第 **4** 章
授課術

　　教授優質課程的老師、做出成果的老師，
當我試著研究這兩者有什麼不同時，我理解到：

差別是在於身為鋼琴老師「理想狀態」的部分。

我這個授業者想要怎麼做？
以什麼為目標？應該傳承什麼下來？

像這樣高度的自我意識，
使每日的課程成為高價值的產物。

4-1

以「數字」思考教學狀況

「我今天在課堂上有好好教學」、「今天沒有辦法引起那孩子想彈琴的動機……」。

回首一整天的教學狀況，有好的部分，也有需要反省的部分吧！重要的是要意識到，這些從明天開始要應用在課堂上！藉由這樣一點一滴的積累，在教學上也會逐漸進步。

另外，**實行「PDCA 循環法則」**也是有效的方法。「PDCA」指的是，由 P（Plan，計畫）→ D（Do，執行）→ C（Check，查核）→ A（Act，改善）這 4 個部分組成的循環。反覆地做這套循環，就有可能時時提升教學品質。尤其是「C 查核」與「A 改善」的部分，試著這樣教學後，要確實判斷是否有成果；再以這項查核結果，

第 4 章 － 授課術 086

PDCA 循環法則
（PDCA Cycle）是什麼？

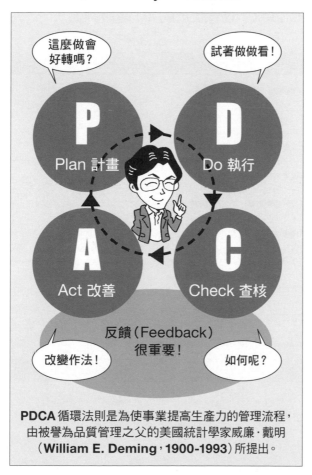

思考該怎麼做才能改善，而這會成為下堂課的課程規劃，如此一來，就能形成一個良好

Check！教學狀況的 10 階段評價

	檢核要點	4/10		
準備 ↓	每堂課都做好萬全備課準備了嗎？	8		
	確認好上一堂課的狀況了嗎？	5		
導入 ↓	能夠面帶笑容迎接學生嗎？	10		
	能夠確實掌握學生的狀況嗎？	7		
主課程 ↓	有引起學生的動機，並且讓他體驗到成就感嗎？	9		
	談話還順暢嗎？有確實做好時間分配嗎？	4		
回家作業 ↓	回家作業的量適切嗎？	7		
	有確實教導學生在家練琴的方法嗎？	7		
下課 ↓	學生有面帶笑容、心情愉快地回家嗎？	9		
	家長如果在場，有和他們做良好的溝通嗎？	9		
合計		75		
	反省今日的課堂狀況	超過表定的課程時間		

的循環。

在檢視自己上課情況時，最重要的就是以「客觀角度」來看自己的教學，即是指教學的「客觀自我評價」，這時候有個有效的方法，就是製作**「教學狀況的10階段評價」**列表。「對於今天的教學狀況（身為指導者的態度、用詞、時間分配、流程、出回家作業的方式），以10階段評價來說，各打幾分？」如果沒有拿到10分，就問自己：是哪個部分做得不夠好呢？要怎麼做才可以拿到滿分呢？詢問自己的這部分，將成為改善的種子。「孩子的態度不佳，我沒能嚴肅地訓斥他，今後我要好好看著他的眼睛，訓斥他」，像這樣查覺到的問題所在，可以在一整天的課程結束後，花5分鐘記錄在筆記本上。每次下課後寫出來的這些內容，會成為給自己的珍貴「建議筆記本」，是無可取代的資料。

為了**以「數字」來評價，必須帶著「客觀的眼光」來審視**，而且這個「自我評分」工作的背後，會像「明天的課堂上要注意這一點」這樣，具有「查覺到問題」的效果。

這5分鐘，成了身為指導者提升自己的重要時光。

4-2

認識現今流行的音樂

我們鋼琴老師教鋼琴的目的之一，就是「傳達音樂的樂趣」。正因為想要讓人知道彈奏鋼琴的快樂、樂趣，才會投注心力來指導。為了讓孩子以一己之力學會彈鋼琴的這項課題，**要營造讓他自發性地想要彈琴的「環境」，並擺在學生面前。**

其中很重要的一點，就是盡可能地知道「**孩子們喜歡的樂曲**」、「**現在流行的曲子**」。

如果能做到這點，聊天的內容會比較豐富，也可以知道學生感興趣的對象，並能從中找出他們會喜歡的音樂，這就成了「引起對音樂的興趣之大門」。

我很敬愛的知名教師，據說經常跑去影音出租店、唱片行，搜尋現在流行的曲子並

事先練好，隨時都可以彈奏給學生聽。當學生看到老師可以很流暢地彈奏自己喜歡的曲子，「老師果然很厲害！」應該會用喜悅與尊敬的眼光看待老師。熟知流行樂曲的課堂小插曲，能獲取孩子們的尊敬，而且會讓孩子們覺得老師很厲害。

4-3

活用智慧型手機的 APP

鋼琴課上很重要的是，在提高孩子興趣、興致的同時，也要讓他有所學習；當對音樂的興致高昂，學習的意願就會提高。

從手工製作的節奏卡（Rhythm card）到音樂電子檔案（Music Data），可以運

用各種教材來引起學生的興趣。最近也有越來越多的老師在課堂上活用手機、iPad等「資訊裝置」（Information Appliance，簡稱 IA），「智慧型手機」（Smart Phone）課程的活用性也受到矚目。

在智慧型手機的需求增加的現況下，存在著豐富的「應用程式軟體」（application software，以下簡稱 APP）。所謂的 APP，是指無論是哪位使用者都可以為了提高工作效率而下載到電腦裡的軟體，像是大家最熟悉的 Word、Excel 等，都屬於 APP。

使用智慧型手機也可以輕鬆下載 APP，其中包含天氣預報、字典等便利於日常生活的軟體，或是像遊戲等，有很多種 APP；在這當中也有不少可以運用在鋼琴課上的 APP。

我個人愛用的是「My Little Note」（おんぷちゃん）與「My Little Rhythm」（リズムくん）這兩款 APP（譯註：兩款 iOS App 皆只有日語和英語版，在 Apple 的台

灣 App Store 也可以購買下載）。「My Little Note」是將畫面中持續出現在五線譜上的音符位置，對應到底下鋼琴鍵盤圖樣上，彈出該音高的遊戲。這個遊戲的優點在於，由於不是要你回答音符的名稱，而是對應到鍵盤上，所以可以同時學習到音符與鍵盤之間的關係。

據說這款 APP，原本是製作者為了一直學不會低音譜表的女兒而製作的。

「My Little Rhythm」是款可以培養節奏感的基礎節奏訓練軟體。音樂的三要素是「節奏、旋律、和聲」，尤其是節奏感，對於彈奏鋼琴來說非常重要。「My Little Rhythm」是款很簡單的遊戲，只要將畫面中出現的節奏按照節拍敲打出來就好；也由於這麼簡單，孩子就很容易理解，而且會想要重複玩很多次。

現在的孩子並不會抗拒使用這些應用程式軟體，而且很快就能上手，會花費心思一直玩下去，這也多虧數位設備擁有優秀的方便操作性與容易理解性。用便宜的價格就能購買 APP，小小的投資可以獲得大大的學習，這一點可以說是 APP 的一大魅力。

智慧型手機應用程式的例子

My Little Note （おんぷちゃんプラス）	My Little Rhythm （リズムくん）
 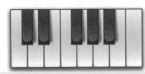	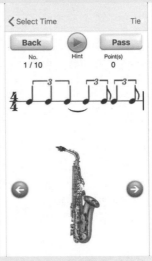
將出現在五線譜上不同位置的音符，對應到鋼琴鍵盤圖樣上，彈出正確音高的遊戲	將出現在畫面上的節奏，按照節拍敲打出來的遊戲

＊兩款 App 都是 iPhone/iPad 上的應用程式。
詳細請參考：https://apps.apple.com/jp/developer/tokentoken/id315009326
＊註：台灣 App Store 也可以購買這兩款 App
My Little Note
https://apps.apple.com/tw/app/my-little-note/id346169076
My Little Rhythm
https://apps.apple.com/tw/app/my-little-rhythm/id476882546
「My Little Note」另有 Android App 版本可以購買下載：
My Little Note for Android
https://play.google.com/store/apps/details?id=jp.ne.sakura.token.gosenfu02

4-4

讓學生開心更勝於讚美學生

在鋼琴課程中,我想要重視「**讚美學生**」這件事,因為孩子只要被讚美,就會很開心,也會轉換成練琴的動力。有句話是這麼說的::教學的最高境界是「**潛移默化的教學**」;藉由「讚美學生」,促成心意相通的狀態,也有相似的效果。

不過,讚美方式也有訣竅的,如果沒有理解其中奧妙,也可能造成反效果。在此向大家介紹 3 個讚美的訣竅。

1 誠心讚美

人在被讚美時,對方只是做表面功夫、還是出自內心說出的話語,直覺都會告訴你。

如果是沒有誠意的話語，會讓人覺得「你對每個人都這樣說吧」；相反地，如果是出自內心說出的話語，就具有直達人心的力量。這才會使對方感到高興、內心感動，因為話語給人的印象可以串連起兩顆心。

2 附加讚美的理由

無論是誰，如果沒能理解「我現在是為什麼會被讚美？」的理由，就無法接受；而倘若無法接受，剩下的就是對方對你的猜疑心而已。如果可以具體理解是哪個部分被讚美，就會轉變為自信。「被讚美的理由」變成「我受到認可的證明」，就會再逐漸轉變成喜悅。

3 讚美之後，再提醒該注意的要點

教學時最重要的，就是要讓對方聽進去你說的話。如果不分青紅皂白就被警告，無論是誰心情都會不好。所以，第一步要先讚美他，當雙方的心意較貼近後，再提出「但是」來指正，對方會比較聽得進去，你也比較容易傳達意思。關鍵就在於，心情變好的狀態下，即便被指正，也比較不容易產生厭惡的情感。

不過，讚美方式的不同，也可能會讓老師與學生之間「內心的看法」產生嫌隙。無

論學生做什麼你都稱讚的話，他會「太習慣被讚美」：平常老師都會稱讚我，怎麼今天沒有稱讚我呢？學生就有可能會失望。如果對學生而言，學鋼琴是「為了被稱讚」，總有一天學習的熱忱一定會消失。

因此，逐步地稱讚學生，**「讓他感到開心」，就能提高對方的自尊心**，例如：「你這麼忙還會花時間練琴，老師真高興」、「你今天的彈奏有將情感詮釋出來，老師真開心呀～」像這種感覺。無論是誰，當對方感到喜悅時，自己也會覺得很幸福，所以**當理解老師的喜悅，學生也會自發性地有所行動。「不只是讚美，而是由衷地感到喜悅」**，身為一個透過鋼琴教育來教導心靈的教學者，這是我最看重的事情。

4-5 外表是最外側的內在

我曾經在雜誌專欄上讀到幾句話，讓我印象很深刻。

「外表是最外側的內在。」

「人所呈現出來的外表，就是這個人的內在。相由心生，換句話說，外表自然而然地就會表現出那個人的內在。」

我覺得的確如此。無論好壞，外表會大大地左右我們對一個人的印象。給人的印象

好，總覺得好處比較多，這對於鋼琴老師而言也很重要。舉例來說，在體驗課堂上「外表」也是關鍵的因素，因為就這麼一次的體驗課，為了抓住學生的心，給人良好的第一印象就很重要了。

有不少老師平常穿著打扮比較樸素，但是上課時就會穿比較亮麗的衣服。因為老師們希望自己在孩子們心中，是「令人憧憬」的存在，而這份希望就成了關注流行時尚的原動力。另外，由於許多鋼琴老師是在自己家中工作，穿著打扮變時尚這件事，或許就成為切換私生活與工作的「開關」。

在意自己外表這件事，是「對於對方的一種禮貌」；不只是為了自己，也是為了對方著想。對方看到我這樣會是什麼感受呢？要像這樣一邊思考，一邊包裝自己的外表。對時尚服裝抱持著多少興趣，與對對方有多少興趣有關。

另外，當人開始注意外表之後，就會變得比較會關注生活周遭的小事物，逐漸地，對於人類、世間的變化，也會越來越敏感。

有不少人明明對於美食、居住地很有興趣，卻對時尚服裝毫不在意；但是，「衣食住」中「衣」排第一位（譯註：中文慣用「食衣住行」，而日文慣用「衣食住」，順序不同）。

因此，最重要的第一步是，請對自己感興趣。

我想有不少人從小就對鋼琴老師抱有憧憬吧！那應該多少有受到鋼琴老師「外表」的影響；因為對於鋼琴老師抱持的憧憬，包含了從其外表以及所散發出來的氣質中感受到的魅力。

如果重視自己想要帶給孩子們什麼樣的印象，也請試著注意一下自己的外表，而這個外表必須貼近於你自己，或許孩子們看你的眼神會改變為「憧憬」喔！

4-6
增加課程的百寶袋

無論是研討會、讀書會,會讓你覺得有來參加真是來對了,是因為有獲得「新的發現」;正因為有學習到至今為止沒有注意到的事情,就會覺得光是去到那裏就值得了。

換句話說,**獲得新知時,滿足度就會上升。**

這換成在課堂上也是相同的。為了提高學生的滿足度,「每次都讓學生學習到新東西」是必要的。如果每次上課都差不多,不要說提升學生的滿足度,還會變得僵化。

重要的是,要讓學生有所期待:「今天又可以學習新東西了!」、「今天老師會教我什麼呢?」。有了期待感,當然對於上課的意願就比較高;而**學習意願一提高,吸收**

力也會飛快地成長。正因為如此，即使只教一項也好，讓學生學習到新東西變得很重要。

不過，每次讓學生學習新東西，也很不容易。假設一年要上40堂課，那麼至少就必須要有40個新點子。當然，指導方式的多樣化，必須越多越好，課程內容有必要變得豐富，製作獨創的教材也是必要的。為此，或許老師要不斷尋找靈感和好點子。不過，以這樣的態度來面對課程，**代表是有身為鋼琴教師的上進心、學習意識；並且也與增加自己課程的「百寶袋」、拓展教學跨度也有關連性。**

另外，當持續思考「希望學生注意到我每次都有提供新東西」，和學生的對話也會有所不同。舉例來說，即便彈奏某個樂句的方式只有一種，但是變換用詞或是比喻方式，或許學生就會發現到：「原來是這麼一回事呀！」

4-7

練琴是在磨練心智

我放在教室裡的鋼琴，是高中一年級時父母買給我的平台鋼琴，雖然尺寸偏小，對我來說是卻是比任何東西都重要的寶物。

我至今仍記得這台鋼琴第一次送到我家時，那股興奮、喜悅。一閃一閃地散發光芒的鋼琴就在眼前，讓我彈琴彈到忘記時間。彈奏完畢後，我像在擦拭寶石般，將鋼琴的每一寸都擦拭到閃閃發亮，這是種希望鋼琴維持乾淨的心情，以及對於鋼琴「感激的心意」。我只是個高中生，卻能夠彈奏平台鋼琴，覺得非常感恩。

那份心情至今仍然沒有改變。每天教完課後，我一定會擦拭鋼琴。像這樣帶著能夠

彈奏鋼琴的感謝，還有慰勞它一天的辛勞，慢慢地將鋼琴擦拭乾淨。而在演奏會當天，臨出門之際，我會撫摸鋼琴，在心中與鋼琴對話「謝謝你長久以來陪伴我練習」。

鋼琴老師沒有鋼琴就活不下去

然而人們對於理所當然存在的東西，容易忘記這是必須感恩的事情；等到當身處於沒有辦法彈奏鋼琴的環境中時，才第一次感受到有琴可以彈的幸福，出國留學期間的我就是這種情況。現在能像這樣自由地彈奏鋼琴，必須要有當時「為了彈琴的努力」。以前我得比任何人都還要早到學校、預約琴房，才能夠練一個小時的琴；而我為了這一個小時，得花費 2 小時車程往返學校與學生宿舍。當時的確很辛苦，但是，可以彈奏平台鋼琴時，我才能細細品味那份大於辛苦的喜悅。

活躍於大聯盟的鈴木一朗選手在比賽結束後，無論有多疲憊，據說他一定會花時間在維護手套等用具上。會珍惜物品，就會知道如何在比賽時有好的表現。

這在鋼琴上也是一樣的，珍惜鋼琴與面對音樂的方式有密切的關係。當時那份將鋼琴視為寶物的純真心情，以及可以與無可取代的鋼琴共同生活的喜悅，我身為鋼琴音樂的指導者，希望能夠一直不忘記那份初心。

推薦！授課術（＝服務術）的書

● 提高學生（＝顧客）滿意度的一本書

顧客購買的是服務（顧客はサービスを買っている）

作者：諏訪良武／監修：北城恪太郎，日文版（鑽石社出版，2009 年）；
中文版（中衛出版，2011 年）譯者：葉韋利

這本書是擔任常務執行顧問的作者，以「服務科學」的視角，針對無形的服務、顧客滿意度做出的科學性分析。將約 450 種的服務業做分類，分解提供服務的過程，具體提出可以提高顧客滿意度的策略；書中的插畫、圖解，既豐富又容易理解。若將鋼琴教室的經營視為服務業的話，能實踐的可能性應該很高。

● 認識服務本質的一本書

迪士尼成功的七大秘訣（Inside the Magic Kingdom: Seven Keys to Disney's Success）

作者：湯姆‧康奈蘭（Tom Connellan），日文版（日經 BP 社出版，1997 年）譯者：仁平和夫；
中文版（足智文化有限公司出版，2019 年）譯者：黃碧惠

顧客回頭率引以為傲的迪士尼樂園，其背後有著對細節的堅持、追求高滿意度的顧客服務之企業理念。本書透過 5 位商務人士巡訪迪士尼樂園的同時，逼近其服務的精髓。由於以說故事的方式來書寫，特色就是容易閱讀又好理解。作者擔任美國一流企業的顧問，可以說是服務業界的第一把交椅。

第 **5** 章

學習術

當學生的時期與成為社會人士的現在，
對於學習的態度會有 **180** 度的不同。

所有的學習都與工作、收入、未來的自己有直接的連結。

正因為如此，「優秀的鋼琴老師」對於學習是很貪心的，
毫不惋惜地投資自我於「學習」上。

學習不分早與晚，
現在這個瞬間要不要學習，才是重要的。

5-1

學習的基本就是「認清自己有不懂的地方」

美國的超人氣電視節目主持人賴瑞·金（Larry King）曾說過一句話：「我對世界上的一切事物都很有興趣」，可以說是好奇心的集合體。因為他知道自己周圍所有的情報、知識，都與主持人的工作有關連，所以發現到**如果要提高工作的品質**，「**好奇心**」以及「**目的意識**」是必要的。

鋼琴老師也是一樣的，必須是個點子王，因此，無論對什麼事情都要有強烈的好奇心，有任何疑問就去查資料。像這樣對於知識的好奇心，就像是接收各種情報的探測器；與終日對世事都漠不關心的人相比，思考的量與幅度有著天壤之別。

對日常生活中各種事物抱持著興趣，對於資訊、事物的變化就會變得比較敏感，這些有不少能夠變成課程內容的靈感來源，或是可以討學生歡心的話題。

學習的基本是「認清自己有不懂的地方」。當自尊心太強，人們對於開口說出「我不懂」會有抗拒心理：「別人會認為我很無知」、「怕被嫌，事到如今才在問，就開不了口」，這些想法有可能讓你失去學習的機會。

好奇心旺盛的人，想要知道新東西的慾望很強烈，不僅如此，也清楚認知「自己的學習還不夠」；看起來彷彿是享受著「自己有不懂之處」。這個情況就是認清「自己有不懂的地方」，並以謙虛的姿態思考要從哪裡開始學起。

「我學識還不足，這部分我不太懂，請問您可不可以教我呢？」像這樣的人，肯定有許多人願意告知他知識與資訊吧！認清「自己有不懂之處」，就能夠得到更多學習的機會。

5-2

讀書是報酬率最高的投資

與好書的邂逅，就如同與良人的邂逅。因為這樣的一本書，連自己的價值觀都能改變，而且書是種高報酬率的「投資」。越是熱衷於學習的老師，書讀得越多；就連有名的教師們，也毫無例外，都是愛閱讀的人。因為他們都理解，**讀書是種有價值的投資。**

比其講座、研習等，書籍相對地便宜，而且獲益良多。文庫本（譯註：日本的一種圖書出版形式，屬於小型平裝書，大約A6大小，價格低於一般平裝書，但內容是相同的）大約 500 日圓~900 日圓（註：約新台幣 140 元~250 元）、一般商業類平裝書則約 1500 日圓（註：約新台幣 420 元）；音樂類書籍由於是專業類書，

價格較高昂，但是只要讀書，就能夠學習到作者費盡辛勞獲得的技術、知識、經驗等，就會覺得沒有比這更便宜的了。若能將書中記載的資訊、訣竅（know-how）、技術融會貫通，化為自己的養分，那麼就有書本費十倍、百倍的價值了。

書，請一定要買回家讀！為什麼這麼說？因為借回來讀的與買回家讀，兩者「面對書的態度」完全不同。花錢買回家的書，你會有種「不賺回本，就虧錢了」、「一定要從中學習到點什麼知識」的想法，所以對於學習的動機完全不一樣。

仔細詳讀一本書也是很重要的，但是為了要與好書邂逅，就必須瀏覽群書。我個人一年閱讀約300本書，主要是商業類書，但是在這些書中，讓我覺得「就是這個！」的，大約10本中才會出現1本。我去書店時，看到有興趣的書，無論如何都會先買下來；雖然裡頭會有些沒什麼內容的書，但是無論什麼樣的書，都會讓你有所獲益。**只要當中有一段話留存在你心中，那本書就有價值了。**

或許有人會感嘆沒時間讀書，但我認為這些人並不是真的沒時間，不過是不認為書有讀的必要、或是沒有從閱讀當中感受到快樂。關於鋼琴教育，不只是教學技巧，還必

5-3

研習講座時坐在最前面，會發生好事

參加研習講座時，如果想要獲得比報名費還要多的價值，**請坐在講師的近處**。舉例

須要具備幼兒心理、溝通技巧等各式各樣的知識；而在教室經營方面，也不能沒有商業的見識。想到這些，就會知道學海無涯了。

關於感興趣的類別，即使只有一點點的興趣，也請試著多讀讀此類別的書籍；如此一來，就能逐漸積累新的知識。如果能夠從中感受到「知識增加的喜悅」，即使沒有什麼時間，你也會養成閱讀的習慣。書是最值得的投資與嗜好，請以渴求的態度多讀書吧！

來說，相撲賽事中的場邊觀眾席（砂かぶり席，擂台正下方的座位）是價格最高的觀眾席，因為人類這種生物，**只有在身處於離主角很近的位置時，才會感受到價值。**可以在極近的距離看到講師、感受其呼吸，這些附加價值，只有前座才有。

大部分的研習講座活動都是自由入座，所以請坐在前方的座位吧！這與參加研習講座時的積極度有很深的關係。我一定要從講師那裡得到東西！這樣的意識會讓你想要離講師近一點；坐在後方的座位時，不知不覺會覺得自己是個旁觀者，就如同「外野座位」（外野席）這個詞彙，你會有種自己坐在蚊帳外頭的感覺。既然繳交一樣的報名費，當然要坐在好處多多的前方座位呀！我也曾站上講台擔任研習講座的講師，當時就察覺到，**果然坐在前方座位的人學習意識比較高漲。**

另外，如果坐在前方座位，講師問你問題的機率也比較高，也由於有這樣的壓力，會讓你在**參加研習講座時有緊張感，專注力就會比較高**；而且當你在表達自己的意見、與講師有互動接觸，也能夠更加深化自己的想法。

　　超成功鋼琴教室職場大全

如果想要獲得比報名費還要高的價值，還有一個要點，那就是一定要提問題。為什麼這麼說？因為**「如果是以問問題為前提，聽演講的態度會改變」**。如果你想著我今天要來提問題，那麼你在聽演講時，當覺得有疑問時就會記下來，「為什麼會得出這個結論呢？」像這樣就會進入「思考模式」。在眾人面前向講師提問題，多少需要點勇氣；但是，你會實際感受到「今天有來參加真是太好了」，這種不同層級的充實感，是只有提問題的人才會得到的好處。

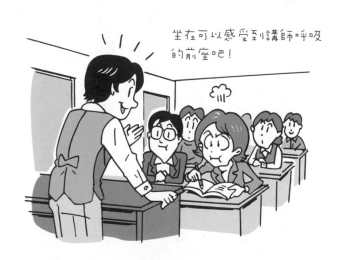

坐在可以感受到講師呼吸的前座吧！

5-4
只有輸入的學習不會深化

讀了書、參加了研習講座、聽講師演講，覺得「啊～真是太好了！」，如果只是這樣就結束，那麼學習就變得很淺薄。如果要將學到的知識、獲得的資訊，變成屬於自己的學識，就必須**將透過學習、經驗所吸收到（input）的東西，先拋出來（output）**。

以學習語言為例來說明，應該會比較容易理解。就算你背了許多單字，一旦外國人出現在你面前時，你一個字也說不出來。雖然輸入（input）了許多，但是如果沒有輸出（output），就處於無法轉化為會話能力的狀態。為了能夠與外國人對話，就只能試著開口說。透過輸出，就能夠理解自己學過的單字、文法要怎麼使用才是對的。

輸出的方法有：「寫成文章」、「口頭表達」等。透過這些方式，你會意外發現到，原本以為自己已經會了的東西，其實根本還不懂；因為當要訴諸於文章、轉化為口語，必須深刻地理解資訊的內容（知識化）。

為了將資訊轉化為知識，就必須在自己的大腦中「咀嚼資訊」。為了消化食物，也必須將食物含在口中確實地咀嚼；資訊也是一樣的，「不能將這個資訊與過去那件事情混為一談」、「這

學習的系統

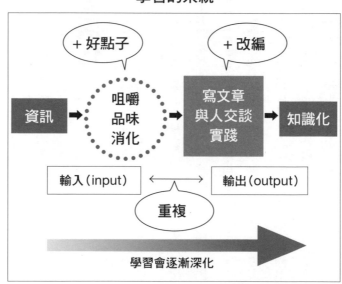

個實踐方式或許行得通」，像這樣反覆地揉合、品味，很重要，或許會從中想出新的點子。

透過這樣一連串的作業，資訊就會令人感到驚訝地在大腦中進行消化。

輸出的必要性也反映在課堂上。舉例來說，當你學了某種教學法，就請試著**在當天的課堂上實踐**看看；試著將學習到的東西，統整在筆記本上、寫到部落格上，或者試著向家人或是熟識的老師說明看看。如此一來，模糊不清的知識就有了清晰可見的形體，這就是深化你的學習。這些資訊經過這些過程，就會轉化為屬於自己的東西；將知識消化成為自己的學識，說的就是這種狀態。

還有一件很重要的事情，就是將輸出的學識，**反覆地閱讀、反覆地實踐**；透過多次反覆，資訊就會變成血、變成肉。而且將資訊從輸入到輸出，要越快越好喔！

5-5
資訊要定期更新

由於網路的普及，我們來到了想要的資料都垂手可得的時代。收集資訊的途徑，除了網頁、部落格之外，還有**「訂閱電子報」**這個方法。

所謂的電子報，就是以電子郵件方式寄送情報的報紙。發行單位以電子郵件方式，發送訊息給有訂閱電子報的用戶；基本上，用戶就是站在閱讀收到的電子報訊息的立場。

因此，訂閱電子報可以說是**擁有能獲取資訊的「系統」**。

我本身有發行這 3 種相關電子報：鋼琴教室經營、鋼琴教材、鋼琴教學；但是當我發現有讓我覺得「就是這個！」的電子報時，就會立刻登錄電子信箱、定期訂閱。從音

樂類到商業相關、書評等涉及多方面，我讀了大約有30份電子報；這些有益的資訊可以廣泛應用在日常生活上、工作上等。

不過，當持續讀了幾期之後，如果我覺得「這個資訊對我而言是非必要的」、「讀這份電子報實在太浪費時間了」，就會立刻取消訂閱；更多情況是，「這個等一下再看」，結果這些訂閱了卻還沒有看的電子報，最後還是沒有看。

我還曾經有累積過300多封的電子報，實在是訂閱的速度追不上閱讀的速度，最後都沒有讀就丟進垃圾箱裡。這些收到時就覺得不需要的電子報，幾乎沒有之後會變成需要的。

電子報是種方便的系統，可以自動收到自己所需要的、有興趣的資訊；但是，即使是現在需要的資訊，或許有一天也會變成不需要的。這些**對我而言不必要的資訊，就等**於是「噪音」（noise），因此最重要的，就是只收集自己需要的資訊就好；換句話說，應該要經常做「資訊的維護整理」。

如果覺得這個也要讀、那個也要讀，不讀不行！就會造成壓力，如此一來，即使讀了，也只是看字面並未理解其意思，幾乎無法轉化成自己的養分。因此，要點就是不要造成資訊量過多的狀態；就如同是掛在身上的東西若是減輕了，活動就變得更加靈活，也能更容易獲取到新的資訊。

超成功鋼琴教室職場大全

5-6

不同職業的人才有自己所沒有的東西

幾乎沒有什麼鋼琴老師會去參加商業類的研習講座吧？與音樂類的研習講座相比，商業類的有不少報名費用偏高；但是，身為一個鋼琴教室經營者，參加商業類的研習講座會有許多好處，因為教室經營的多項業務中，會需要音樂以外的技術。

還有一項好處就是，**可以與不同業界的人士接觸**。尤其是商業類的研習講座，當然參加者中會有許多是商業人士或是公司管理者。像這樣與不同業界的人士談話，**自己的世界觀也會變得開闊**。

舉例來說，行政書士（譯註：行政書士是日本特有的資格，專門接受他人之委託，

作為代理人對行政單位提出各種文件，像是為外國人代理各項簽證、居留權、歸化等業務，也可以接受客戶委託從事設立公司法人的業務。在日本跟「律師」、「司法書士」都屬於提供法律服務的法律專家）為了吸引顧客，會舉辦什麼樣的活動呢？從事芳香療法（Aromatherapy）的經營者，為了擄獲女性的心，會做什麼樣的努力呢？這些資訊如果只是待在音樂的世界裡，絕對不會知道；但是，在商業的研習活動中就能獲取，並且一定可以從中發現到能夠應用在教室經營上的訣竅與好點子。在研習活動後的同樂會上，與各式各樣業界人士交換意見，**也能獲得身為教室經營者該有的認知。**

音樂的世界非常狹小，完全偏重在音樂上，人際關係、知識性也非常地偏頗、侷限，如此一來，視野就變得狹隘；雖然從事鋼琴教育這種具創造性的工作，但是就會有不足的部分。

與**不同世界觀的人談話後**，你才會發現「原來還有這種想法」、「為什麼自己生活在如此狹隘的世界裡呢」。當認識到與自己原先不一樣的價值觀，可是既刺激又令人感到興奮的。

推薦給您很適合鋼琴老師的講座

●在這些研習講座中，可以學習到這些！

· 經營（商務計劃或是經營者的談話）→完全應用在教室經營上

· 人才養成→聘僱、培育員工時的思考方式

· 商業技巧→寫作、指導、品牌策略、書信的寫作方式

· 網站→搜尋引擎優化（Search Engine Optimization，SEO）、架構網站的知識

· 溝通→說話方法、接待客人、人際關係

· 會計→財務相關的知識與管理方法、會計軟體的使用方法

· 行銷（吸引顧客上門的方法、販售商品的方法）→活用於招募學生上

· 自我啟發類型→提高熱情

●提供給各位參考的網站

· 日經商管學院（Nikkei Business School,NBS）：
https://school.nikkei.co.jp/

· Jobweb：https://www.jobweb.jp/

· 埃利出版諮商（Elies Book Consulting）：
https://eliesbook.co.jp/

· 商業書信的教科書：https://business-mail.jp/

· 異業結盟交流協會：https://www.igyoshu.info/

＊註：以上皆為日本網站

也以同樣的態度去尋找鋼琴的教材、教學法的研習講座，就能獲得許多的情報！

鋼琴教師大多是女性，應該有很多人會害怕參加商業類的研習講座，搞不好還有參加者都是男性的既定印象；但是，最近女性企業家有增加的趨勢，因此在活動上也會看到許多女性的參加者。以溝通為主題的研習講座，也大多是女性來參加，像這樣與同性的、不同業界的人士互相認識的機會，可是很珍貴的。

如果你最近覺得，提不起勁去教課、教室經營上變得僵化的話，或許你應該**將眼光放到音樂以外的世界上。**一次也好，要不要試試看到商業的研習講座上開拓自己的世界觀呢？一定是個很珍貴的體驗。

5-7

擁有憧憬的對象（人生導師）

各位知道「導師」（Mentor）這個詞彙嗎？導師一詞源自古希臘時代於抒情詩《奧德賽》（Odyssey）中登場的一位老賢人「曼托爾」（Mentor），他是奧德修斯王（Odysseus）的好友，負責教導其兒子，現在 Mentor 一詞指的是「建言者」、「尊為師長的人」、「足以視為人生範的人」，或者「崇拜的人」、「我想成為這樣的人！」，這類的人也可稱為人生導師。

身為鋼琴教師，一定有很多過去曾師事的老師、大學時代的恩師、敬愛的鋼琴家或音樂家等；尤其是恩師，既是音樂家，又培育自己到成材，我們從他身上學習到的東西

應該數之不盡。

人生導師不限定指活著的人，應該也有不少人從歷史上的人物、偉大的作曲家那裡，獲得活下去的勇氣。因此，即使是過去的人物，只要是對你的人生有影響的人，就是你的人生導師。無論是直接還是間接，只要有個人能夠給予你力量，那就是非常幸運的一件事了。

人生導師也可以說是自己的「目標」，當人朝著目標向前邁進時，就能夠讓自己成長。

理解了人生導師的行動及其背後的想法，能夠給予你生而為人很大的幫助；而且當你迷惘時，他也能成為你的指南針。

我們並不一定可以直接請教人生導師，這時候可以試著想想…

「發生這樣的事情，這時候如果是他，會怎麼做呢？」

這樣也是個好方法；換句話說，**效法人生導師的思考，做為自己行動的借鑑**。原本「學習」（まなぶ）這個單詞，就是從「仿效」（まねぶ）而來的；仿效好的部分，就是學習的捷徑。仿效自己尊敬的人，做為行動的借鑑，這是種很重要的想法，足以開拓自己的人生「道路」。

更重要的是，並不單單只是仿效人生導師的行為，而是要**看懂其行動背後的「想法」**。

人類行動的背後一定有「想法」，而將想法實踐化就是行動；換句話說，你必須學習「為什麼他採取那個行動呢？」的「想法」。

舉例來說，社會上的成功人士，多半勤於動筆，賀年卡、盛夏時節的問候、感謝函等，一定是親筆書寫後寄送出去。明明很忙碌，為什麼還要費心思在這上頭呢？這行為背後的想法是什麼？當你看透其想法，就能更靠近其行為的本質；而當你走到這一步，就能

夠落實到自己的想法與行動上了。

推薦！學習術的書

● 讀者愛讀 40 年的長銷名著

知識誕生的奧秘（知的生産の技術）

作者：梅棹忠夫，日文版（岩波書店出版，**1969** 年）；
中文版（志文出版，**1993** 年）譯者：林景淵

這本書是以日本民族學先驅著稱的梅棹忠夫（**1920** ～
2010）的暢銷著作。即便是 **40** 多年前的作品，內文記載的
學習方法也適用於現代社會，還記載有讀書方法、筆記術等，
可以說是開職場類之先河。大多以平假名書寫，文體平易
近人，很容易閱讀；而且內容豐富，能夠獲取許多要點，也
告知讀者們從事知識性工作的原理、原則。

● 談創意書籍中的經典

創意，從無到有（A Technique for Producing Ideas）

作者：楊傑美（**James Webb Young**），日文版（阪急 **Communication** 出版，**1988** 年）
譯者：今井茂雄／解說：竹內均；中文版（經濟新潮社出版，**2015** 年）譯者：許晉福

楊傑美（**James Webb Young**，**1886** 年～ **1973** 年）是美
國廣告審議委員會（**AC**）的創立者，也是第一任會長。以「創
意不過是舊元素的重新組合」的原理為基礎，說明創意生成
的 **5** 大步驟，也介紹了實踐的方法與順序，是談創意的書籍
中的經典名著。創意也是鋼琴課的勝負關鍵，就從創意生成
的基本開始學起吧！

第 **6** 章
人脈術

從事音樂相關的工作，就會覺得，
這個世界上「人與人之間的關係」，非常緊密。

事業有成的人，毫無例外，一定都握有廣泛的人脈；
並且知道工作會從優質的人脈中衍生。

但是，比起拓展人脈更重要的，是提升自己，
並且讓自己成為他人的優質人脈。

因為提升自己與人脈之間，有著緊密的關係。

6-1

成為「某人的人脈」

無論在哪個業界都很重視「人脈」。就如「工作來自於人與人之間的聯繫」這句話所說，許多的工作都是從人們的介紹而來；**尤其是在音樂業界，明顯有看重他人介紹的傾向**。另外，當有煩惱、或是走投無路的時候，若是想要尋求適切的建議，如果人脈較廣，也一定比較有利。

當在思考人脈的養成時，以下所述或許能給你一點線索。

「在尋求人脈之前，必須先讓自己成為他人所要找的人。」

想著我需要人脈的人，容易為了聚集自己周圍的人們而急躁奔走；但是，這種方式建立起來的人脈不會深遠。所謂的人脈，是對方認可你這個人，想為你做點什麼，而且不求回報，這種關係才可說是人脈。因此，為了拓展人脈，**要先提升自己，思考能夠提供給對方什麼；在尋求人脈之前，首先要讓自己成為他人的人脈**，並且與對方交往時，要想著以對方為主。

拓展人脈的關鍵還有一點，是擁有廣泛人脈的人實際在進行的事情，那就是：

經常有人將人脈比喻為蜘蛛網，但是，真正的人脈是「他人往你的方向」延伸線條，以方向性而論，必須認知到是「對方→自己」。

「先去做對方可能會感到高興的事情」。

或許你會覺得這很理所當然，但是，這並不是一件簡單的事情，根基的意念是**「為**

對方著想的心意」，因為人在思考的時候很容易以自己為中心。因此，人脈很廣泛的人會注意到這一點，都會先想到對方，很自然地會想：我可以為對方做什麼？我要怎麼做對方才會感到高興呢？繼而將想法化為行動。

無論面對什麼樣的人，都以「尊敬」的信念來交往，當你先傳達出這樣的態度，就能夠獲得對方的信賴。

6-2

擁有自己的「關鍵字」

擁有廣大人脈的人其特徵在於：**「花心思讓他人記住自己」**。舉例來說，「對於幼兒課程很了解的人」提出這樣的關鍵字的人，就是有心要告訴大家「我是幼兒教育的專家」。因此，重點就在於告訴大家「我是個什麼樣的人」、「我擅長做什麼」。

無論你多有能力，沒有讓他人知道就沒有意義，因此，我希望大家想想**「自己的關鍵字」**。所謂「自己的關鍵字」就是能直接了當地表達自己的特徵、強項、目標等的東西，用其他概念來比喻的話，就像是在自己的背後豎起一把顯眼的大旗；而這把大旗，越有獨創性，就越能讓對方留下印象。

以我個人為例，我想到的關鍵字是「清晨 4 點起床的鋼琴老師」，我想應該很少有鋼琴老師會清晨 4 點起床的吧？因此，當我將這句話印在名片上時，「你 4 點起床都在做什麼呀？」是不是就能引起對方的興趣了呢？**如果有令人印象深刻的關鍵字，對方就會對你感興趣，也比較容易想起你這個人。**

試試看用某項關鍵字，看看對方的反應、再予以修正，這個步驟也很重要。舉例來說，如果有一群鋼琴老師相聚在一起，大家交換名片，要觀察當其他老師看到你名片上的關鍵字時作何反應。如果不是你原先預想的反應，就必須再更換一個更好的，因為你還沒有引起他人的興趣。

還有件事希望大家注意，關鍵字與「頭銜」是不一樣的概念。如果只是很單純地寫上「鋼琴老師」，這不是關鍵字，是頭銜。因此，你要想想：身為鋼琴老師的你擅長什麼？以什麼為目標？還有你有什麼優勢是其他鋼琴老師所沒有的？試著找出這些部分，並試著將它化為目標，就很不錯。

尋找關鍵字的工作，也是種將自

己的強項、特徵等「文字化」的工作，

很有可能會藉此發現到從未見過的自

己。另外，當擁有「自己的關鍵字」，

令人感到不可思議的是，你真的會變

成這樣的自己。舉例來說，如果你擁

有「研究孩子會喜歡教材的專家」這

樣的關鍵字，為了不辱這個名稱，你

就會去努力做到。因此，**砥礪「自己**

的關鍵字」，也是在砥礪你自己。

6-3

在研習會上拓展人脈

我獨自創辦的「里拉音樂研習活動」中，有規劃一個**參加者可以相互交流的時段**。「我參加研習活動幾十年，能像這樣和諸位老師認識、交流，還是第一次呢」也有收到這樣的回應。

一般與鋼琴有關的研習活動，通常都是聽完講師的演講，參加者就三三兩兩回家去了，和其他參加者幾乎沒有什麼交流；但是，商業類型的研習活動中，卻是理所當然會舉辦交流會的……。難得有這麼多老師相聚在一起，不應該聽完優質的演講就結束，如果有個可以交流互動的機會，不是很令人高興嗎？因此，我就想到了個好主意，規劃讓

參加者可以相互認識、交換情報的時段。

當我規劃像這樣的交流會之後，真切感受到**「鋼琴老師也在尋求與其他老師接觸」**的需求。鋼琴老師每天投注心血在課程中，相對地與外界的接觸就變得稀少；而且有一點不可否認，畢竟是同業，所以也會忌憚與同為老師的人交流。

待在狹隘的世界裡，人們難免會乏於刺激；而與他人的互動，則能獲得很大的刺激。

當接觸到與自己不同的價值觀，你會訝異於「原來還有這種想法」，自己的視野也會隨之拓展。可是，**你自己不動，就很難有與他人互動的機會**，而踏出那一步是需要勇氣的；但或許就是這份勇氣，能夠為你帶來改變人生的邂逅。

而交流的第一步就是自我介紹，想順利進行自我介紹就得靠名片。有滿多老師沒有名片，但是我認為鋼琴教師更應該要有名片，因為**擁有名片就如同擁有自我意識**。由於有這張名片，你身為鋼琴教師的自我意識就會提高，面對自己的工作時態度也會比較嚴謹。

6-4

當主辦人就能聚集人脈

有個方法比參加研習活動還更能建立高緊密度的人脈，那就是「自己舉辦研習活動」。

舉辦研習你得企劃、辦理活動等，非常耗時、耗力且花錢；而且必須要有周到的準備、管理的能力、營造場面氣氛的能力、具創造性的思考能力，因此，要投注相當多的心力。但是相對地，身為主辦人也是能獲得好處。

當大家提議「要你當喝酒聚餐的主辦人」時，有些好處可是當主辦人才有的喔。「要怎麼做參加者才會感到開心？」、「不知道策劃一怎麼做才能炒熱現場氣氛？」、

些驚喜活動好不好？」整合喝酒聚餐這項「活動」，營造出舒適的空間與時光，使參加者感到滿意等，身為主辦人得動腦思考：為了達成上述目的應該要怎麼做才好。而這些

都能鍛鍊想像力、訓練思考能力。

另外，由於**主辦人會是「人群聚集的中心」，資訊、人脈就會匯聚過來**，那畫面就是：所有圍繞在身邊的人都是向著你而來。你會收集到一些重要的資訊，這是在人群外圍絕對無法獲得的，而且扮演聯繫人與人之間的「人脈中心」角色。

身為活動主辦人最大的好處是，你有了後盾，這在研習活動上也是一樣的。尤其聚集在研習活動上的人們都有共同的目的、抱持著相同的想法，那就是想要學習；而當你置身於這些人們的中心，將會獲得意想不到的資訊，也有可能會就此誕生無可取代的友情。

舉辦研習活動有兩種方式：「自己擔任講師」和「聘請講師來演講」。要站在眾人面前由自己擔任講師，難度頗高；這時候乾脆聘請講師，而自己專心辦理活動也很好。

透過招聘講師，也能與講師建立深刻的情誼，開啟了一般時候不會有的交流，這可

是只有主辦人才能獲得的**珍貴「經驗」與「人脈」**。如果對方是自己很尊敬的老師，這可是不可多得的好處。

雖說如此，或許你會這麼想：我這種以個人名義舉辦的研習活動，著名的老師怎麼可能會來當講師？但是鋼琴教育業界的老師們可是充滿熱情，想要將自己的技術、理念廣為流傳；因此無關乎會場規模的大小，他們一定會同意的。

研習活動在盛況中結束，參加者都感到很滿足，主辦人便能收受到「感謝」這項無可取代的回饋；**能讓參加者感到喜悅，這就是最大的報酬。**

6-5
去見尊敬的老師

閱讀書籍或雜誌時，總會有「想要直接與這位作者見面談話！」的想法，這時候我就會將這個人寫進筆記本的「**想見面人士名單**」裡。這個「想見面人士名單」就如同其名，是我將想要見面的人的名字羅列而成的清單，有各界的知名人物、企業主等，不過大多是鋼琴教育界的老師。身為一位教導學生彈鋼琴的人，我經常在思考：那位老師的教育觀、價值觀是什麼樣的呢？想要向他學習等等。

寫進名單中的老師，我會**為了與他直接見面**，而嘗試**去聯繫他**。舉例來說，我會上網搜尋他有沒有在那些研習活動上開辦講座、有沒有個人網頁或是部落格等，越是著名

的人士，越會有個有模有樣的官網。確認該老師講座的流程表後，如果那天有空，我會毫不猶豫地去參加。另外，如果那位老師有官方推特、臉書的話，也可以將對其著作的感想，以私訊方式發送給他。

參加研習講座讓對方認得自己。在網路上頻繁地私訊往來後，就有可能私下碰面；不過，即便你去聯繫他，也有可能被拒絕。知名人士大多行程滿檔，如果他覺得與你見面沒有什麼好處的話，就會以其他的工作為優先。這時候你只能向他傳達你的熱情：「我真的很想要與您直接面談！」這樣表達之後，大多會願意撥出時間與你見面。

還有一件很重要的事情，那就是你**與對方約碰面時的態度**。如果對方不知道你為什麼接近他，當然會有所警戒；無論你有多喜歡這位老師所教導的事情、所傳達的理念，如果他不知道你向他尋求的是什麼，他就無法理解與你見面的意義。以我個人而言，我會從一開始就會很熱情地與對方聯繫：「請務必讓我向老師您學習對於音樂教育的想法！」最重要的就是你的熱忱，以及讓對方看到你對於音樂教育的那股費盡心思的態度。

如果是位重視他人態度的老師，他一定會與你見面。

去見尊敬的老師吧！

①想見面人士名單

將想要直接見面談話的人，條列在筆記本上。

②聯繫

搜尋網站、部落格、推特、臉書，確認其活動行程表，試試先在網路上與對方取得聯繫。

③研習活動

參加研習活動，讓對方認得你，繼而取得聯絡方式。

④約時間碰面

傳達目的，表達熱情。

⑤準備

熟讀對方寫的著作或是部落格文章，事先準備好能抓住對方的心的話題。

⑥訪談

注意提問內容，你必須問些好問題，並且做筆記。

即使知道可能不會成功，但還是要試著去接近他！能與尊敬的老師共度一段時光，絕對喜不勝收！

當與老師約好見面的時間後，無論如何要熟讀那位老師的所有著作、部落格或是其他專欄文章等。還有一件重要的事，那就是**「好的提問內容」**。好的問題要能直擊話題的核心，並引導對方說出行動背後的「想法」。舉例來說，當想要學習對方的授課法時，雖然具體的指導方式很重要，但是更重要的是：他為什麼要這麼教，其根本「想法」的部分。一旦理解了其指導背後的想法、意圖，才能理解每一堂課所代表的「意義」。如果提問的方式錯了，就無法得到想要的資訊，話題就會逐漸偏離軌道，不過就是在浪費彼此的時間。

另外，**做筆記**也非常重要。記錄下重要內容有其意義所在，而且「你認真記筆記的態度」，更能吸引對方說出更多的內容。因為心理作用的緣故，當有人很認真地聽自己說話時，就會想要說更多、表達更多。

當與自己很尊敬的老師共享同一個時光、空間，這樣的經驗或許會是改變你人生的轉捩點。因此，即使知道可能不會成功，還是要去接近他，就此開拓自己的視野。

6-6

擁有值得信賴、能夠商量事情的對象

越是認真應對每項工作，煩惱越是會隨之而至；然而煩惱過、辛苦過，最後成功達成，才會感受到喜悅與價值，對吧？雖說如此，如果總是一個人懷抱著許許多多的煩惱，將會演變成龐大的壓力，最後導致身體的損壞或是心理的疾病。

尤其是個人鋼琴教室的老師，容易缺乏與外界的接觸，有可能不知不覺中自己一個人承擔問題，繼而陷入僵局。

有一個簡單的方法能夠解決煩惱，那就是**「向他人傾訴」**。將煩惱向外傾倒，能夠整理自己的想法與情感，或許就會發現，其實問題沒有你想的那麼糟糕。向他人傾訴後

你會感到舒暢，是因為訴諸於言語能夠促進自我解決問題。

家人、朋友、恩師、同樣身為鋼琴老師的夥伴們等，**有了值得信賴、能夠商量事情的對象，會讓人有很大的安心感。**即便這樣的人只有一個，也沒有什麼比得過；擁有可以不用太過在意、能夠傾訴的對象，會讓人心志堅強。

不過希望大家要注意，請慎重選擇傾訴的對象。你已經在煩惱了，如果選錯人，或許會讓你更加煩惱。例如，明明只要聽你傾訴就好，卻有人會誇大事實、騷動喧鬧，讓你感到不安，如果變成這樣就沒有意義了。

選擇商量事情的對象時，最重要的就是「**你信得過，可以跟他說**」與「**對方會傾聽**」；你覺得這個人無論跟他說什麼都沒關係，或是他就是會靜靜地聽你說，這兩點非常重要。因為受人信賴的人知道，設身處地為對方著想、聽對方訴苦，就是通往解決問題的捷徑。

有個值得信賴、能夠傾訴的對象，是一件很幸福的事情；不過不要忘記這個想法：「自己也要成為對某個人而言是值得信賴、能夠商量事情的對象」，你說是不是？不只是讓對方來找你商量，要能設身處地為對方著想，針對他的煩惱幫他思考可行的方案。「彼此彼此」說的就是相互尊重，相輔相成。如此一來，只要有這麼樣的一個人存在，就會是生存的支柱。

6-7

珍惜每一次的邂逅

與許多人相遇，就會碰觸到許多的「人生」；初次與某個人邂逅，就會遇到自己所不知道的人生故事。每個人能夠經歷的人生，只有一回；但是與許多人的相會，就能共享各式各樣的人生，繼而能夠從中學到新的思考方式、多樣的生活方式。

人生中，**「遇見一個什麼樣的人」，就會有巨大的改變**。人或多或少都會受到自己以外的人的影響，或是受到刺激而成長，像是「一場相遇讓我的人生好轉」，或是「如果那時候沒有遇到他，就不會有現在的我」。像這樣「高品質邂逅」越多的人，思考、行為等的品質也同樣跟著提高。

鋼琴教室的經營是與學生邂逅的積累，也可以說，教室的形成就是取決於這些邂逅。

光是教師本身所抱持的態度不同，就能夠提高邂逅的品質，這是因為「有在真正重視一次又一次的邂逅」。無論是什麼樣的學生，「都將眼前這個人視為最重要的人來相處」，就會加深邂逅的意義，彼此之間「心的距離」，也會瞬間縮短。這樣的狀況可以說是真正的故事開端。

與學生相處時最重要的就是，「**能夠將與對方共處的時光變得多有意義**」這種正向**的思考方式**。快樂的時光總是稍縱即逝，與氣味相投的朋友聊天，總會忘記時間，這樣的經驗大家都有過吧？這段一起度過的時光，無論對自己而言、還是對對方而言，都是一段高品質的時光。

無論是什麼樣的學生，都要與他共度一段高品質時光，這不是一件簡單的事情；畢竟總會有與自己價值觀不合的學生，或是有那種實在不太知道該怎麼去應對的學生存在。

但是，如果你將「實在不知道教導這個學生有什麼益處」的想法，轉變為「一項也好，從這個學生身上學點什麼吧」，你與對方相處時的說話方式、態度等，都會大大的改變。

換句話說，透過教師本身抱持的態度不同，就能提高課程的價值。

推薦！人脈術的書

● 幫你建立廣泛人脈的人脈術

人脈力（抜擢される人の人脈力）

作者：岡島悅子，日文版（東洋經濟新報社出版，2008 年）

作者曾到美國哈佛大學 **MBA** 留學，並是位與千名「經營管理專家」共事的獵人頭顧問。活躍於第一線的經營者，其共通點就是透過「戰略性地構築人脈」，使自己受到提拔，因此為了建立最適當的人脈，書中闡述了「人脈螺旋模型的五個階段」。

● 輕鬆好讀的人脈術！

超強人脈術！以最小的勞力獲取最大的成果（レバレッジ人脈術）

作者：本田直之，日文版（鑽石社出版，2007 年）；
中文版（木馬文化出版，2008 年）譯者：劉名揚

《槓桿閱讀術》（レバレッジ リーディング，漫遊者文化出版，2007 年，譯者：葉冰婷）、《槓桿時間術》（レバレッジ時間術，漫遊者文化出版，2008 年，譯者：趙韻毅）、《槓桿學習全攻略：時間最少成效最大的終極學習術》（レバレッジ勉強法，高寶國際出版，2009 年，譯者：詹慕如）等，累計銷售超過 40 萬本的「槓桿系列套書」中的本書是與人脈相關的書。這裡的槓桿就是借用力學中的「槓桿原理」，談及「以最小的勞力，產生最大的成果，將相關的人一網打盡」來介紹建立人脈的方法。也有談到在構築人脈的前提上，最重要的就是「貢獻」，並且從聯繫對方的方法、開啟溝通的方法、人脈維持的方法等都有詳細的解說。

第**7**章
達成目標術

無論是誰，都有想要完成的事情，
無論是誰，都有想要成就的自己、描繪的理想形象；
但若是偏偏無法達到目標、實現夢想，
便會灰心喪志，覺得「反正我就是沒有用」。

重要的是，不要迷失在目標或夢想的「彼方」，好好努力。

能夠歡欣雀躍地享受人生的人，
是知道助人為快樂之本的人，
這樣的人，才會逐步達成目標、實現夢想。

7-1

目標是為了自己的成長而存在的

我們從小的時候就常被告知設定目標的重要性，有了目標，就能夠朝著它努力邁進，然後想像著未來的自己，設定許多的目標。

可是，設定了目標卻沒有達成的人也不少，因此逐漸覺得自己很丟臉，「反正我就是做不到……」於是便有很多人從一開始就放棄了。無法達成目標是有原因的，那是因為**「沒有搞清楚設定目標的因由」**；當不清楚理由，就不會有後續實踐的行動。

在此，請大家再次思考為什麼要設定目標。**設定目標的因由「是為了要改變現在的自己」**。所謂的目標，是指「我想要成為這樣的自己！」，除了為了「將來成長過後的自己」。

自己」以外，別無其他理由。設定目標就等同於，使未來想要成為的自己明確化；若能對未來的自己滿懷期待，就會思考現在的我能夠做什麼？繼而轉化為實際的行動。因此，

設定目標的瞬間，就改變了現在的自己。

舉例來說，假設你設定了「我要到德國留學去學音樂」的一個目標，如果換一個說法，改成「我想要在德國的音樂大學，與外國人交流、學音樂」，為此你必須做什麼呢？「閱讀有關音樂系留學的書籍」、「向有留學經驗的人詢問意見」、「學德語」等的具體行動就會變得很明確。換句話說，**隨著目標的立定，就容易朝著實際行動踏出第一步。**

故改變未來的自己，就只有靠現在的自己付諸行動。目標實際所扮演的角色，只是促進自己的成長：即便沒有達成目標，朝著目標努力過的自己，已經有了明顯的成長。以出國學音樂為例，即便因為資金不足而無法去留學，在蒐集各種資料的過程中，或許你有機會去參加了著名的德裔鋼琴家的大師班。倘若藉此機會使自己有跳躍性的成長，不就是因為**你有設定目標才能實現**的嗎？

另外，人會因為心態的不同而連行動也有所改變，充滿幹勁的時候，能像是不會累

一樣拼命做；沒有幹勁的時候，連動一下都嫌麻煩。這時候如果有個目標能夠激起你的幹勁，就能將心態引導到好的狀態，只要這麼做就能使自己成長！改變自己！只要設定一個能讓自己「滿懷期待的目標」，你就會變得非常想要付諸行動。

7-2

條列「100 條願望清單」

但是也有一種情況：即使知道設定目標很重要，還是看不到目標、也找不到必須要做的事情。幾年前的我就是這個樣子。因為覺得不能再這樣下去，就開始做一件事：寫下「100 條願望清單」。

我在一年的初始之時，會寫出 100 條「這一年我想要做的事情」、「一直延後沒去做的事情」；從現在立刻就可以去做的小事情、到巨大的目標，總而言之就是試著寫寫看。關鍵在於，**一邊想像完成願望時的自己，一邊開開心心地寫下來**。人在心情愉快之時，能引導出較強的動機。

寫出 100 條的確很不容易，搞不好寫到最後根本是硬擠出來的；但是，試著寫出來之後，會有種沉浸在難以言喻的爽快感當中。原本心中一直煩惱糾結，藉由寫下來的這個動作，讓想法變得具體可見了。**這種將「目標視覺化」的行為，會幫助你整理思緒，轉變為著手朝向目標前進的動機。**

製作「願望清單」的好處是，能**將自己的行動細分成較小的部分。**舉例來說，寫下了「我要取得○○證照」，這時候就會詢問自己：「那麼為了取得這項證照，必備的事務是什麼？」就可以藉此再將必要的行動切分得更詳細，然後再寫出來。例如：

「上網搜尋取得證照的必備物品。」

「打電話，索取資料。」

「購買參考書、考古題。」

像這樣的具體的行動就會浮現而出了吧！如此一來，就能看到目前就可以開始進行的事情是哪些」，也就能立即訴諸於行動。這就是「將目標細分化」。這個方法最棒的一點就是，透過這樣細分化後，「這看起來好像立即可行！」心情就會變得很積極。

你可以用電腦打出這個「100 條願望清單」，但是我比較推薦親手寫在筆記本或是紙上。藉由自己的手寫出來的這個動作，更能輸入進大腦裡，大腦自然而然就會朝著實踐的方向開始運作，身體就更容易動起來。另外，更重要的是，時時去翻閱自己寫下來的清單。藉由這個動作，能夠再次確認自己應該去做的事情，也會讓你回想起被遺忘的重要事項。

未來模糊不清的情況下，人就很難踏出第一步，這是因為你想像不出踏出那一步之

願望清單例子

01 製作名片

02 製作教室的官網

03 尋找網站製作公司

04 每天更新部落格

05 學習 EXCEL 的使用方法

06 背譜：蕭邦 G 小調第 1 號敘事曲

07 訂定自己的練習計畫（每週、每月）

08 裝訂樂譜

09 購買放樂譜的書架

10 每月發行教室的月刊

11 製作招生傳單

12 換用智慧型手機

13 開始學英文

14 學寫鋼筆字

15 寄信給〇〇〇 討論新工作的事情

16 購買喜歡的護手霜

17 每天早上健走

18 減重 3 公斤

19 去指壓按摩

20 更換教室的裝潢

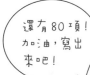

後的「自己」而產生的窒礙感；但是，**當將朝向目標邁進的行動細分為幾個小部分後，就比較容易想像得出未來的自己**，這就是「100 條願望清單」的優點。

7-3

以「SMART」法則設定目標

曾有人詢問經營之神松下幸之助：「你的成功祕訣是什麼呢？」據說他回答：「到成功為止絕不放棄」。這句話直接了當地表達了：為了達成目標，持續不斷的熱情是很重要的。

除了熱情，再加上**知道設定目標的方法**，能夠達成的可能性便一躍而上。然而設定目標的方法有許多種，我個人覺得最有效果的是「SMART法則」。「SMART法則」是世界知名商業顧問彼得·杜拉克所提倡的設定目標方法。

「S」（Specific）指的是，目標是否**具體明確**。如果目標不具體明確，便難以達成。舉例來說，如果只是「要讓學生在音樂大賽中得獎」，這個目標就太籠統，很容易忽略；而且究竟有沒有越來越接近達成目標的終點，也很難理解。因此，如果是「要讓學生在○○音樂大賽中得獎」，就變得比較具體明確了。

「M」（Measurable）指的是，是否**可以量化**。若能以數字表示目標，或是能將結果數據化，究竟有沒有達成就可以一目瞭然。與其設定目標為「讓學生得獎」，不如將它數據化，改為「要讓學生在○○

SMART 法則

- **S** pecific：具體明確的目標
- **M** easurable：可量化的數值
- **A** greed upon：雙方都同意
- **R** ealistic：符合實際的
- **T** imely：及時完成

音樂大賽中榮獲前3名獎項」，就更具體明確了。

「A」（Agreed upon）指的是，自己是否同意接受。目標真的是自己所要追求的，才能夠達成，為什麼這麼說？這是因為需要從心底湧出來的動機。換句話說，就是你是否真的有強烈的意念「真的希望讓學生在音樂大賽中得獎！」如果是他人要求的目標，就會要做不做的，也就很難有把握會達成。

「R」（Realistic）指的是，目標是否符合現實。目標如果訂得太高，就會不斷失敗、重蹈覆轍，最後只剩下失望。以音樂大賽為例，樂曲的難易度是否符合學生的程度、是否在學生能夠做到的範圍內，是很重要的。

「T」（Timely）指的是，有沒有設定達成目標的期限。人類這種生物，如果沒有截止日期，就很難付諸於行動。當決定好目標達成的日期，就可以思考：在期限之前我應該做什麼才好？是要參加明年的音樂大賽？還是5年後呢？如果決定好了，就能夠以回推的方式訂定計畫了。（譯註：杜拉克原先提出的SMART法則，其中A是指「Attainable or Achievable（可達成的目標）」、R是指「Relevant（相

關聯的）」、T是指「Time-bound（截止日期）」，本書中寫的「Agreed upon（雙方都同意）」、「Realistic（符合實際的）」、「Timely（及時）」是後來的學者延伸增加的。）

7-4
試著以3年後的自己來看現在

明明距離很近，但由於第一次去，總覺得好遙遠；回程的時候卻會發現「嗯？原來這麼近呀」，我想大家應該都有過這樣的經驗。這是種當你不清楚目的地，就抓不清距離感，因此感到不安、停下來思考等所產生的心理因素。換句話說，看不到終點，心情

　　　　　　　　超成功鋼琴教室職場大全

會惴惴不安，就會耗費較多的時間才抵達終點。已經知道山頂距離的人與第一次攀登的人，兩人步伐速率的分配不一樣，是否有餘力眺望景色也會不同。

同樣的，**為了將來想要成就的自己，無論如何一定要先決定好終點在哪裡**。如果對於達成目標的自己已經有個明確的概念，那麼，要做什麼？何時截止？要用什麼樣的速率來行動等，自然就隨之可見。這個概念就像是從你陰暗的腳邊延伸到終點的一條道路，而且也由於已經聚焦在「現在這個瞬間必須做什麼？」，就能省去其他沒必要的事情。如果都了解了整個情況，就只剩下付諸行動，你將能順利踏出邁向自己未來的第一步。

另外，藉由描繪達成目標的自我圖像，之後的行動就會變得「具有意義」。人類是由情感驅使而行動的，因此，若有明確的概念，就會產生興致勃勃的情感；這份情感會促成行動，也由於有情感的依據，比較容易持續努力。

如果你決定要讓自己的教室出現一個音樂大賽優勝者的話，就試著想像「學生在會場上受到表揚的身影」與「收到祝福話語的自己」。當經常有明確的達成目標的

自我圖像，每天上課的意願也會提升，或許連指導方式也會跟著改變。

在想像自我圖像時希望大家注意一點：**太遙遠的未來難以描繪**。明明連明日的自己都不見得想像得出來，想像10年後、20年後的自己就更困難了；因此，如果著眼於太過遙遠的終點，現實就是你會難以握有具體明確的願景。

因此，先從**想像3年後的自己**開始，你覺得如何呢？3年是個說遠不遠但說近也不是太近的距離，也具有真實感，可以說是個剛剛好

的跨距。

「以 3 年後的自己來看，現在的自己有哪些部份是不足的呢？」試著像這樣從終點開始往回推，思考看看，藉此就能看出「理想的自己」與「現在的自己」之間的差距。**所謂的達成目標，除了填補那個差距之外，別無他法。**正因為如此，你必須清楚描繪出不遠將來的自己。

7-5

沒有「截止日期的工作」一輩子都無法完成

正因為有「截止日期」，工作才稱為工作，就必須要在期限之前完成作業，並且繳

交依照委託人的需求所完成的成果。因此，為了提高對工作的幹勁、維持品質，截止日期是必要的。

所有的工作我都有設定明確的期限（截止日期），為什麼這麼做？是因為如果不設定一個「○號前要完成」的期限，就會一直將事情往後延，然後就被其他的工作給遮蓋掉。必須在這一天、這個時間完成，只要訂好期限，你就會優先著手該件事情。**換句話說，截止日期是使自己訴諸於行動的導火線。**沒有截止日期的工作，一輩子都無法完成，

因此，決定好截止日期，訴諸於行動，就能達成「做完工作」的目標。

更重要的是，**可以藉由「截止日期」督促自己。**舉例來說，如果訂定了要增加演出經歷的目標，無論如何就是去預約6個月後演奏廳的檔期，這樣就決定了「截止日期」。決定好期限後，就要規劃清楚節目流程、宣傳方式到演出當天的練習進度安排等事情；下一步就是將這些細節全部設定好截止日期。然後，將「○月○日，背完□□的樂譜」寫進行事曆的日期欄位裡，然後就是剩下拼命朝著截止日期著手進行而已。

截止日期會產生**「令人感到舒適的壓力」**。被看不見的事情追著跑，這種壓力會成

為催促自己行動的原動力，繼而產生專注力。無論是多麼細小的工作，都要設定「截止日期」，而且必定要寫在行事曆或是月曆上。清楚知道哪個時間以前必須完成什麼事情，就會讓人產生「那就只剩下去做而已」的安心感。

如果有許多工作要完成，在設定截止日期時必須要做的就是決定優先順序；而決定工作優先順序時的指標，以「緊急程度」與「重要程度」來思考是種有效的方式。舉凡所有的工作，幾乎都可以歸類到如下所述的其中一項。

1 緊急且重要的工作
2 緊急但是不重要的工作
3 不緊急但是很重要的工作
4 不緊急也不重要的工作

思考工作的緊急程度與重要程度，就能決定截止日期。訂定好具體的日期後，就調度安排並寫到行事曆上；下一步就是推算大概需要花費幾天才能完成，然後決定進行這項工作的時程。關鍵在於，到截止日期之前還要空出大約1~2天的時間，有了這段時間，即便多少有點沒按照進度在走，也能夠因應；而且如果提前完成，心情上也會覺得比較從容。告知交件期限，也會讓對方有「這個人做事很有效率」的印象。

7-6

一步步解開「內心的煞車」

若要列舉無法達成目標的原因，其中一項就是「內心的煞車」。目標只能靠行動才能完成，但明知如此卻無法訴諸於行動，是因為你在心中踩了煞車「反正我就是做不到」。

當聚焦於做不到的自己，就難以訴諸於行動。

在此提供個能夠幫上忙的方法，就是「Small Step」（小小的一步），也就是試著設定一個一定可以完成的小步驟。舉例來說，明明好幾次都想著要早起！結果卻起不來。這裡的問題在於，若是平常習慣 8 點起床的人，突然決定要改 6 點起床，然後回首做不到的自己：「果然我今天也起不來……」就會責備自己；這會導致產生「反正我就是

個沒用的人」的感覺，像這樣喪失自信心。

因此，你可以試著先以「早 5 分鐘起床」為目標，當習慣早 5 分鐘起床後，你會覺得自己雖然只有一點點，但還是有所成長，便增添了自信。這份自信會影響到想法：「下次再提早 5 分鐘，不，稍微再長一點，試著提早 10 分鐘起床吧！」換言之，可以說是處於解開「內心煞車」的狀態。Small Step 的優點是，**容易聚焦在做得到的事情上，繼而增添自信。**

這個「Small Step」的想法不只是用在自己身上，也可以運用在學生身上。舉例來說，對於無法養成練琴習慣的學生，你可以出個任何孩子都做得到的小功課（Small Step），要他務必在家天天練習；或者，要學生只花 5 分鐘也好，每天去坐在鋼琴前面。其中當然需要家長的協助，但雖然只是一件小事，如果持之以恆、就會變得有自信，自然就會養成練琴的習慣。（我自己小時候也很討厭練琴，也是靠這個方法養成練琴的習慣。）

當想要一步登天時，一想到做不到的情形，就會忍不住退縮了。先訂定一個小小的

目標，再一步一步地去完成它，千里之行始於足下，遠大目標的完成也是起始於小小的一步。

7-7
「成長曲線」與成功的關係

各位知道什麼是「學習曲線」嗎？橫軸代表時間的經過，縱軸則是學習過程中答對的機率，以此圖表上的曲線來表示學習進行的過程，英文稱為「learning curve」。途中可見有很長的一段時間都只持續上升一點點，幾乎是持平；但是努力一段時間後，會變成一口氣往上衝的曲線，這可以說是感受到「眼前突然豁然開朗」的瞬間。

自我的成長也適用於這個學習曲線。為了達成目標持續地努力，可以剛開始都感受不到自己的成長；但是，到某個時間點時，就可以感受到顯著的成長，關鍵就在此，可以說那是至今的努力突然有了回報的瞬間吧！而走到這一步之後，就可以輕鬆推進自我的成長了，這就是「成長曲線」的概念。很重要的一點是：「**在到達一躍而上時期之前，要能夠沉得住氣，持續努力**」。

舉例來說，只要是鋼琴老師都知道：「學鋼琴最重要的就是持續

成長曲線

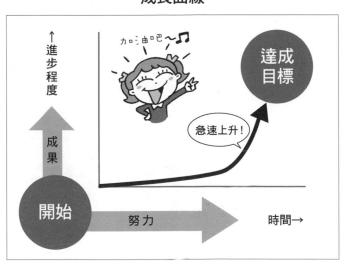

學習」，但事實就是，很多孩子都無法堅持到能夠享受彈琴的階段。所以當學生受挫的時候，告訴他這個成長曲線的概念，也是一種方法。

為求進步而努力不懈，那麼一躍而上的時刻必定會來到；因此，為了走到這一步，當然必須要努力。唯有守得雲開見日，你才會懂得「原來這就是彈鋼琴的樂趣呀！」

而那個瞬間必定會到來。那個當下，你會彷彿找到人生中的「寶物」一般，被喜悅與幸福感包圍。如果能夠品嘗到那個瞬間，不會錯，鋼琴會成為你一生的朋友。

不用說也知道，**我們身為鋼琴教師的使命，就是向許許多多的人傳達這份喜悅。**

並非僅限於鋼琴，這個「成長曲線」的概念，適用於各種領域。倘若你遇到了瓶頸，不管怎麼努力還是得不到回報，只要理解這個概念，就能夠維持高度的熱情而不放棄。

永不放棄！

推薦！達成目標術的書

● 為了達成目標的經典著作

用思考致富（Think And Grow Rich）

作者：拿破侖・希爾（Napoleon Hill），日文版（きこ書房出版，1999 年）譯者：田中孝顯；
中文版（海鴿出版，2020 年新編）譯者：李慧泉

拿破侖・希爾（1883~1970）是美國的作家。在他還只是個初出茅廬小記者時期，受到世界鋼鐵大王的安德魯・卡內基（Andrew Carnegie）的委託，開始著手將成功哲學體系化，並且花費 20 年的時間完成了這項任務。本書以「只要想像得出來，必定就能實現」為論點，具體說明為了實現夢想與目標「該怎麼做才好」。讓人再次感受到，將自己腦海中的想法具體化的重要性。

● 以腦科學的觀點談達成目標

改變人生，只要一小步（One Small Step Can Change Your Life）

作者：羅伯特・毛雷爾（Robert Maurer），日文版（講談社出版，2008 年）
監修：本田直之／譯者：中西真雄美

作者是美國的心理學家、臨床心理師，提出「理解腦中的設想後繼而去行動，不知不覺中就能達到目標」的論點，以腦科學的觀點闡述一個簡單的方法，即是透過一小步一小步的實踐，養成習慣後就能達成目標；書中並且介紹了「提出一個小小的問題」、「進行一個小小的行動」、「給自己一個小小的獎勵」等 6 項戰略，就能持續性地使事態改往好的方向前進。我很推薦這一本書給想要改變自我、達成目標的鋼琴老師。

結語

我在這本書中想要傳達的是：「理想的工作會使你的生活方式變得充實」。

當從事理想的工作時，人會嚐到一種莫大的滿足感；而工作上的滿足感，也會使私生活變得充實。我發現到正在從事這種「理想工作」的老師，都有 3 個共通點。

第一點是，「身為鋼琴教師的每一天，總是神采飛揚」。「今天來試試做這件事吧」、「我想要學習新東西」，像這樣滿懷熱情地過著每一天。而這種態度會串連到教室經營與課堂上的充實感，也使得工作品質越來越高。

第二點是，「從容自若地面對自己」。要向他人傳達彈琴的樂趣，自己就必須比任何人還要享受彈琴；為了將工作做好，就必須比任何人還要愛你的工作；為了讓他人幸福，就必須自己先感到幸福。身為教室經營者的你、身為教師的你、身為父母的你，無論是哪個身分都不能輕忽，都要從容自若地、珍而重之地面對

178

名為自己的這個人。

第三點是，「知道唯有行動才會衍生出更多的現實」。要想解決煩惱，不是只有思考，還必須訴諸於行動；倘若不滿足於現狀，那麼就必須做點什麼。即使只有一小步，只要踏出那一步，眼前的現實就會有很大的轉變。像這樣享受著行動所帶來的變化的人，在工作上就會做出確實成果。

這麼做的老師們平衡工作與生活的同時，都過著充實的每一天。在這背後有著時時提醒自己的「理想工作圖像」、有著日日努力的身影，心中也隨時抱持著從容，「細細品味現在這個瞬間」。樂在工作中的老師，臉上會滿溢幸福，這才是真正的意義。我也一直小心謹慎、費盡心思地在做眼前的每一項工作。

在本書的最後，我要藉著這個篇幅向很照顧我的音樂之友社的塚谷夏生女士、提供很棒的建議讓本書變得更有魅力的編輯工藤啟子小姐、提供寶貴意見的

《MUSICA NOVA》總編輯岡地真由美小姐，誠摯地說聲感謝。

另外，非常感謝全日本的老師們，一直用心閱讀我發行的電子雜誌，也很感謝註冊「鋼琴教師實驗室」的會員們。至今為止遇到的每位老師，我誠摯地感謝能夠與你們相遇，也滿懷期待今後等著我的新邂逅。我真心祈願，身為鋼琴教師的各位都能過著充實的生活。

藤　拓弘

180

國家圖書館出版品預行編目 (CIP) 資料

超成功鋼琴教室職場大全 - 學校沒教七件事 / 藤拓弘作；
李宜萍譯 . -- 初版 . -- 臺北市：有樂出版，2020.11

　　面；　公分 . -- (音樂日和；13)
譯自：ピアノ講師の仕事術 音大では教えない 7 つのこと

ISBN 978-986-96477-5-5(平裝)

1. 音樂教育

910.3　　　　　　　　　　　　　　　　109016591

音樂日和 13

超成功鋼琴教室職場大全～學校沒教七件事

ピアノ講師の仕事術　音大では教えない 7 つのこと

作者：藤拓弘
譯者：李宜萍
發行人兼總編輯：孫家璁
副總編輯：連士堯
責任編輯：林虹聿
封面設計：高偉哲

出版：有樂出版事業有限公司
地址：114 台北市內湖區瑞光路 583 巷 30 號 7 樓
電話：（02）25775860
傳真：（02）87515939
Email：service@muzik.com.tw
官網：http://www.muzik.com.tw
客服專線：（02）25775860
法律顧問：天遠律師事務所　劉立恩律師

總經銷：大和書報圖書股份有限公司
地址：248 新北市新莊區五工五路 2 號
電話：（02）89902588
傳真：（02）22997900

印刷：宇堂印刷設計有限公司
初版：2020 年 11 月
定價：299 元

有樂出版

Printed in Taiwan

MUZIK

華語區最完整的古典音樂品牌

回歸初心，古典音樂再出發

全面數位化

全新改版
MUZIKAIR 古典音樂數位平台

聽樂 ｜ 讀樂 ｜ 赴樂 ｜ 影片

從閱讀古典音樂新聞、聆聽古典音樂到實際走進音樂會現場
一站式的網頁服務，讓你一手掌握古典音樂大小事！

百田尚樹
至高の音樂 3：
古典樂天才的登峰造極

《永遠の 0》暢銷作者百田尚樹
人氣音樂散文集系列重磅完結！
25 首古典音樂天才生涯傑作精選推薦，
絕美聆賞大師們畢生精華的旋律秘密，
再次感受音樂家們奉獻一生醞釀的藝術瑰寶，
其中經典不滅的成就軌跡與至高感動！

定價：320 元

藤拓弘
超成功鋼琴教室行銷大全
～品牌經營七戰略～

想要創立理想的個人音樂教室！
教室想成功！老師想更受歡迎！
日本最紅鋼琴教室經營大師親授
7 個經營戰略、精選行銷技巧，幫你的鋼琴教室建立
黃金「品牌」，在時代動蕩中創造優勢、贏得學員！

定價：299 元

福田和代
群青的卡農
航空自衛隊航空中央樂隊記事 2

航空自衛隊的樂隊少女鳴瀨佳音，個性冒失卻受人喜
愛，逐漸成長為可靠前輩，沒想到樂隊人事更迭，連
孽緣渡會竟然也轉調沖繩！
出差沖繩的佳音再次神祕體質發威，消失的巴士、左
右眼變換的達摩、無人認領的走失孩童……
更多謎團等著佳音與新夥伴們一同揭曉，暖心、懸疑
又帶點靈異的推理日常，人氣續作熱情呈現！

定價：320 元

福田和代
碧空的卡農
航空自衛隊航空中央樂隊記事

航空自衛隊的樂隊少女鳴瀨佳音，
個性冒失卻受到同僚朋友們的喜愛，
只煩惱神祕體質容易遭遇突發意外與謎團；
軍中樂譜失蹤、無人校舍被半夜點燈、
樂器零件遭竊、戰地寄來的空白明信片……
就靠佳音與夥伴們一同解決事件、揭發謎底！
清爽暖心的日常推理佳作，熱情呈現！

定價：320 元

留守 key
戰鬥吧！漫畫‧俄羅斯音樂物語
從葛令卡到蕭斯塔科維契

音樂家對故鄉的思念與眷戀，
醞釀出冰雪之國悠然的迷人樂章。
六名俄羅斯作曲家最動人心弦的音樂物語，
令人感動的精緻漫畫＋充滿熱情的豐富解說，
另外收錄一分鐘看懂音樂史與流派全彩大年表，
戰鬥民族熱血神祕的音樂世界懶人包，一本滿足！

定價：280 元

百田尚樹
至高の音樂 2：這首名曲超厲害！

《永遠の 0》暢銷作者百田尚樹
人氣音樂散文集《至高の音樂》續作
精挑細選古典音樂超強名曲 24 首
侃侃而談名曲與音樂家的典故軼事
見證這些跨越時空、留名青史的古典金曲
何以流行通俗、魅力不朽！

定價：320 元

茂木大輔

樂團也有人類學？
超神準樂器性大解析

《拍手的規則》人氣作者茂木大輔
又一幽默生活音樂實用話題作！
是性格決定選樂器、還是選樂器決定性格？
從樂器的音色、演奏方式、合奏定位出發詼諧分析，
還有 30 秒神準心理測驗幫你選樂器，
最獨特多元的樂團人類學、盡收一冊！

定價：320 元

⋯⋯⋯⋯⋯⋯⋯⋯⋯⋯⋯⋯⋯⋯⋯⋯⋯⋯⋯⋯⋯⋯⋯⋯⋯⋯⋯⋯⋯⋯⋯⋯

百田尚樹

至高の音樂：百田尚樹的私房古典名曲

暢銷書《永遠的0》作者百田尚樹
2013 本屋大賞得獎後首本音樂散文集，
親切暢談古典音樂與作曲家的趣聞軼事，
獨家揭密啟發創作靈感的感動名曲，
私房精選 25+1 首不敗古典經典
完美聆賞‧文學不敵音樂的美妙瞬間！

定價：320 元

⋯⋯⋯⋯⋯⋯⋯⋯⋯⋯⋯⋯⋯⋯⋯⋯⋯⋯⋯⋯⋯⋯⋯⋯⋯⋯⋯⋯⋯⋯⋯⋯

藤拓弘

超成功鋼琴教室經營大全
～學員招生七法則～

個人鋼琴教室很難經營？
招生總是招不滿？學生總是留不住？
日本最紅鋼琴教室經營大師
自身成功經驗不藏私
7 個法則、7 個技巧，
讓你的鋼琴教室脫胎換骨！

定價：299 元

四津保彦
幻想即興曲－偵探響季姊妹～蕭邦篇

一首鋼琴詩人的傳世名曲，
一宗嫌疑犯主動否認有利證詞的懸案，
受牽引改變的數段人生，
跨越幾十年的謎團與情念終將謎底揭曉。
科幻本格暢銷作家首度跨足音樂實寫領域，
跨越時空的推理解謎之作，
美女姊妹偵探系列 隆重揭幕！

定價：320 元

樂洋漫遊

典藏西方選譯，博覽名家傳記、經典文本，
漫遊古典音樂的發源熟成

趙炳宣
音樂家被告中！今天出庭不上台
古典音樂法律攻防戰

貝多芬、莫札特、巴赫、華格納等音樂巨匠
這些大音樂家們不只在音樂史上赫赫有名
還曾經在法院紀錄上留過大名？
不說不知道，這些音樂家原來都曾被告上法庭！
音樂╳法律　意想不到的跨界結合
韓國 KBS 高人氣古典音樂節目集結一冊
帶你挖掘經典音樂背後那些大師們官司纏身的故事

定價：500 元

基頓 · 克萊曼
寫給青年藝術家的信

小提琴家　基頓 · 克萊曼
數十年音樂生涯砥礪琢磨
獻給所有熱愛藝術者的肺腑箴言
邀請您從書中的犀利見解與寫實觀點
一同感受當代小提琴大師
對音樂家與藝術最真實的定義

定價：250 元

菲力斯 · 克立澤＆席琳 · 勞爾
音樂腳註
我用腳，改變法國號世界！

天生無臂的法國號青年
用音樂擁抱世界
2014 德國 ECHO 古典音樂大獎得主
菲力斯 · 克立澤用人生證明，
堅定的意志，決定人生可能！

定價：350 元

瑪格麗特 · 贊德
巨星之心～莎賓 · 梅耶音樂傳奇

單簧管女王唯一傳記　全球獨家中文版
多幅珍貴生活照　獨家收錄
卡拉揚與柏林愛樂知名「梅耶事件」
始末全記載
見證熱愛音樂的少女逐步成為舞台巨星
造就一代單簧管女王傳奇

定價：350 元

伊都阿·莫瑞克
莫札特，前往布拉格途中

一七八七年秋天，莫札特與妻子前往布拉格的途中，
無意間擅自摘取城堡裡的橘子，
因此與伯爵一家結下友誼，
並且揭露了歌劇新作《唐喬凡尼》的創作靈感，
為眾人帶來一段美妙無比的音樂時光……

一顆平凡橘子，一場神奇邂逅
一同窺見，音樂神童創作中，靈光乍現的美妙瞬間。

定價：320 元

【莫札特誕辰 260 年紀念文集　同時收錄】
《莫札特的童年時代》、《寫於前往莫札特老家途中》

路德維希·諾爾
貝多芬失戀記－得不到回報的愛

即便得不到回報　亦是愛得刻骨銘心

友情、親情、愛情，
真心付出的愛若是得不到回報，
對誰都是椎心之痛。
平凡如我們皆是，偉大如貝多芬亦然。

定價：320 元

珍貴文本首次中文版　問世解密
重新揭露樂聖生命中的重要插曲

林佳瑩＆趙靜瑜
華麗舞台的深夜告白
賣座演出製作祕笈

每場演出的華麗舞台，
都是多少幕後人員日以繼夜的努力成果，
從無到有的策畫過程又要歷經多少環節？
資深藝術行政統籌林佳瑩╳資深藝文媒體專家
趙靜瑜，超過二十年業界資深實務經驗分享，
告白每場賣座演出幕後的製作祕辛！

定價：300 元

胡耿銘
穩賺不賠零風險！
基金操盤人帶你投資古典樂

從古典音樂是什麼，聽什麼、怎麼聽，
到環遊世界邊玩邊聽古典樂，閒談古典樂中魔法與命
理的非理性主題、名人緋聞八卦，基金操盤人的私房
音樂誠摯分享不藏私，五大精彩主題，與您一同掌握
最精密古典樂投資脈絡！
快參閱行家指引，趁早加入零風險高獲益的投資行列！

定價：400 元

blue97
福特萬格勒：世紀巨匠的完全透典

《MUZIK 古典樂刊》資深專欄作者
華文世界首本福特萬格勒經典研究著作
二十世紀最後的浪漫派主義大師
偉大生涯的傳奇演出與版本競逐的錄音瑰寶
獨到筆觸全面透析　重溫動盪輝煌的巨匠年代
★隨書附贈「拜魯特第九」傳奇名演復刻專輯

定價：500 元

以上書籍請向有樂出版購買便可享獨家優惠價格，
更多詳細資訊請撥打服務專線。

MUZIK 古典樂刊‧有樂出版
華文古典音樂雜誌‧叢書首選
讀者服務專線：（02）2577-5860
讀者服務信箱：service@muzik.com.tw
🅵 MUZIK 古典樂刊

SHOP MUZIK 購書趣
即日起加入會員，即享有獨家優惠
SHOP MUZIK：http://shop.muzik.com.tw/

《超成功鋼琴教室職場大全》獨家優惠訂購單

訂戶資料

收件人姓名：＿＿＿＿＿＿＿＿＿＿＿ □先生　□小姐

生日：西元 ＿＿＿＿＿＿ 年 ＿＿＿＿ 月 ＿＿＿＿ 日

連絡電話：（手機）＿＿＿＿＿＿＿＿＿（室內）＿＿＿＿＿

Email：＿＿＿＿＿＿＿＿＿＿＿＿＿＿＿＿＿＿＿＿＿

寄送地址：□□□ ＿＿＿＿＿＿＿＿＿＿＿＿＿＿＿＿＿

＿＿＿＿＿＿＿＿＿＿＿＿＿＿＿＿＿＿＿＿＿＿＿＿＿＿

信用卡訂購

□ VISA　□ Master　□ JCB（美國 AE 運通卡不適用）

信用卡卡號：＿＿＿＿-＿＿＿＿-＿＿＿＿-＿＿＿＿

有效期限：＿＿＿＿＿＿＿

發卡銀行：＿＿＿＿＿＿＿＿＿＿＿

持卡人簽名：＿＿＿＿＿＿＿＿＿＿＿＿＿

訂購項目

□《至高の音樂 3：古典樂天才的登峰造極》優惠價 253 元

□《群青的卡農－航空自衛隊航空中央樂隊記事 2》優惠價 253 元

□《碧空的卡農－航空自衛隊航空中央樂隊記事》優惠價 253 元

□《戰鬥吧！漫畫・俄羅斯音樂物語》優惠價 221 元

□《華麗舞台的深夜告白－賣座演出製作祕笈》優惠價 237 元

□《音樂家被告中！今天出庭不上台－古典音樂法律攻防戰》優惠價 395 元

□《樂團也有人類學？超神準樂器性格大解析》優惠價 253 元

□《至高の音樂 2：這首名曲超厲害！》優惠價 253 元

□《至高の音樂：百田尚樹的私房古典名曲》優惠價 253 元

□《穩賺不賠零風險！基金操盤人帶你投資古典樂》優惠價 316 元

□《莫札特，前往布拉格途中》優惠價 253 元

□《幻想即興曲－偵探響季姊妹～蕭邦篇》優惠價 253 元

□《福特萬格勒～世紀巨匠的完全透典》優惠價 395 元

□《貝多芬失戀記－得不到回報的愛》優惠價 253 元

□《巨星之心～莎賓・梅耶音樂傳奇》優惠價 277 元

□《音樂腳註》優惠價 277 元 □《寫給青年藝術家的信》優惠價 198 元

□《超成功鋼琴教室經營大全～學員招生七法則》優惠價 237 元

□《超成功鋼琴教室行銷大全～品牌經營七戰略》優惠價 237 元

劃撥訂購　劃撥帳號：50223078　戶名：有樂出版事業有限公司

ATM 匯款訂購（匯款後請來電確認）傳真專線：（02）8751-5939

國泰世華銀行（013）　帳號：1230-3500-3716

請務必於傳真後 24 小時後致電讀者服務專線確認訂單

有樂出版

請　貼　郵　資

11492　台北市內湖區瑞光路 583 巷 30 號 7 樓

有樂出版事業有限公司　編輯部　收

- -
請沿虛線對摺

有樂出版

音樂日和 13
《超成功鋼琴教室職場大全～學校沒教七件事》

填問卷送雜誌！

只要填寫回函完成，並且留下您的姓名、E-mail、電話以
及地址，郵寄或傳真回有樂出版事業有限公司，即可獲得
《MUZIK古典樂刊》乙本！（價值NT$200）

《超成功鋼琴教室職場大全～學校沒教七件事》讀者回函

1. 姓名：_____，性別：□男　□女

2. 生日：_____ 年 _____ 月 _____ 日

3. 職業：□軍公教　□工商貿易　□金融保險　□大眾傳播
　　　　□資訊業　□製造業　□服務業　□學生　□其他

4. 教育程度：□國中以下　□高中 / 職　□大學 / 專科　□碩士以上

5. 平均年收入：□ 25 萬以下　□ 26-60 萬　□ 61-120 萬　□ 121 萬以上

6. E-mail：_____

7. 住址：_____

8. 聯絡電話：_____

9. 您如何發現《超成功鋼琴職場大全～學校沒教七件事》這本書的？
　　□在書店閒晃時　　　□網路書店的介紹，哪一家：_____
　　□ MUZIK AIR 推薦　　□朋友推薦
　　□其他：_____

10. 您習慣從何處購買書籍？
　　□網路商城（博客來、讀冊生活、PChome...）
　　□實體書店（誠品、金石堂、一般書店 ...）
　　□其他：_____

11. 平常我獲取音樂資訊的管道是……
　　□電視　□廣播　□雜誌 / 書籍　□唱片行
　　□網路　□手機 APP　□其他：_____

12. 《超成功鋼琴教室職場大全～學校沒教七件事》，
　　我最喜歡的部分是……（可複選）
　　□第 1 章　工作術　　　　□第 2 章　時間術
　　□第 3 章　心智術　　　　□第 4 章　授課術
　　□第 5 章　學習術　　　　□第 6 章　人脈術
　　□第 7 章　達成目標術

13. 《超成功鋼琴教室職場大全～學校沒教七件事》吸引您的原因？（可複選）
　　□喜歡封面設計　　□喜歡古典音樂　　□喜歡作者
　　□價格優惠　　　　□內容很實用　　　□其他：_____

14. 您希望我們未來出版何種書籍？

15. 您對我們的建議：
